手机摄影、短视频和后期从小白到高手

陈宏波 编著

清华大学出版社
北京

内 容 简 介

本书是一本帮助手机摄影爱好者快速、系统地掌握使用手机拍摄照片和短视频并进行后期处理、提高摄影技术及视频编辑能力的摄影图书。本书共分8章，涵盖了手机摄影构图、曝光与对焦，运用光影与色彩技法，人物摄影与风光摄影，静物摄影与运动摄影，轻松玩转后期修图，视频拍摄和剪辑基础，短视频剪辑轻松进阶和短视频剪辑案例解析等内容。

本书全彩印刷，案例精彩实用，拍摄和剪辑心得及技法描述通俗易懂。与书中内容同步的案例操作教学视频可供读者随时扫码学习。此外，本书提供部分章节中与案例配套的素材练习文件。本书具有很强的实用性和可操作性，是手机摄影和短视频创作爱好者，以及希望进一步提高手机拍摄技术的读者的首选参考书。

本书对应的配套资源可以到 http://www.TUPWK.COM.CN/downpage 网站下载，也可以通过扫描前言中的二维码下载。本书配套的教学视频可以通过扫描前言中的二维码进行观看和学习。

本书封面贴有清华大学出版社防伪标签，无标签者不得销售。
版权所有，侵权必究。举报：010-62782989，beiqinquan@tup.tsinghua.edu.cn。

图书在版编目(CIP)数据

手机摄影、短视频和后期从小白到高手 / 陈宏波编著.—北京：清华大学出版社，2023.3
ISBN 978-7-302-62823-1

Ⅰ.①手… Ⅱ.①陈… Ⅲ.①移动电话机—摄影技术 Ⅳ.①J41②TN929.53

中国国家版本馆CIP数据核字(2023)第035183号

责任编辑：胡辰浩
封面设计：高娟妮
版式设计：妙思品位
责任校对：成凤进
责任印制：丛怀宇

出版发行：清华大学出版社
网　　址：http://www.tup.com.cn，http://www.wqbook.com
地　　址：北京清华大学学研大厦A座　　　邮　编：100084
社 总 机：010-83470000　　　　　　　　　邮　购：010-62786544
投稿与读者服务：010-62776969，c-service@tup.tsinghua.edu.cn
质 量 反 馈：010-62772015，zhiliang@tup.tsinghua.edu.cn

印 装 者：三河市龙大印装有限公司
经　　销：全国新华书店
开　　本：148mm×210mm　　印　张：7.625　　字　数：378千字
版　　次：2023年4月第1版　　印　次：2023年4月第1次印刷
定　　价：89.00元

产品编号：090004-01

随着科技的不断进步与创新，手机摄影与短视频变成当今人次的普遍爱好。面对感兴趣的题材，人们可以随时随地举起手机进行拍摄，而且用手机拍摄的照片和短视频更便于社交媒体的传播。如果要想让拍出的照片和短视频作品令人耳目一新，就必须掌握专业的拍摄技能与技巧，这样才能在不同的拍摄场景和不同的表达需求下，成功地拍摄出令人震撼的照片与短视频作品。

本书立足于实际应用，不仅系统地讲解玩转手机摄影与短视频必须掌握的拍摄技能、后期处理方法，而且详细介绍了各种主题摄影和剪辑软件的使用方法和技巧，让初学者能学会手机摄影与短视频制作的核心技术。本书主要内容包括手机摄影构图、曝光与对焦、运用光影与色彩技法、人物摄影与风光摄影、静物摄影与运动摄影、轻松玩转后期修图、视频拍摄和剪辑基础、短视频剪辑轻松进阶和短视频剪辑案例解析等。

本书配备相应案例讲解的教学视频，读者可以随时扫码学习。此外，本书提供部分章节案例操作的练习文件和效果文件。读者可以扫描下方的二维码或通过登录本书信息支持网站 (http://www.tupwk.com.cn/downpage) 下载相关资料。

由于作者水平有限，本书难免有不足之处，欢迎广大读者批评指正。我们的邮箱是992116@qq.com，电话是 010-62796045。

扫一扫　　　　配套资源

看视频　　　　扫描下载　　　　编者

2022 年 12 月

CONTENTS 目录

第 1 章　手机摄影构图、曝光与对焦

1.1 摄影构图快速入门 ·················· 2
 1.1.1　构图的基本要素 ·················· 2
 1.1.2　构图的基本单位 ·················· 7
 1.1.3　构图的基本条件 ·················· 8
 1.1.4　构图的六大要点 ················ 10

1.2 常用的拍摄手法 ···················· 14
 1.2.1　常用的拍摄视角 ················ 14
 1.2.2　常见的取景方式 ················ 16

1.3 经典构图规则 ························ 18
 1.3.1　中央式构图 ······················ 18
 1.3.2　黄金分割法 ······················ 19
 1.3.3　九宫格构图 ······················ 20
 1.3.4　对称性构图 ······················ 20
 1.3.5　线的构图 ·························· 21
 1.3.6　面的构图 ·························· 23

1.4 曝光的操作 ···························· 25
 1.4.1　选择测光模式 ···················· 25
 1.4.2　长曝光拍摄 ······················ 26

1.5 对焦的技巧 ···························· 27
 1.5.1　景物对焦 ·························· 27
 1.5.2　焦光分离 ·························· 28
 1.5.3　静物和动态对焦 ················ 29

第 2 章　运用光影与色彩技法

2.1 顺光、逆光、侧光、顶光和底光 ········ 32
 2.1.1　顺光 ································ 32
 2.1.2　逆光 ································ 33
 2.1.3　侧光 ································ 34
 2.1.4　顶光 ································ 35
 2.1.5　底光 ································ 36

2.2 使用柔光和硬光营造气氛 ········ 37
 2.2.1　柔光 ································ 37
 2.2.2　硬光 ································ 38

　　　　　　　　2.2.3　不同时间、不同天气的光影……………40
2.3　控制影调和色彩………………………………41
　　　2.3.1　白平衡……………………………………41
　　　2.3.2　运用影调…………………………………42
　　　2.3.3　色彩饱和度………………………………44
2.4　光线和色调构图………………………………46
　　　2.4.1　明暗对比构图……………………………46
　　　2.4.2　和谐色调构图……………………………46
　　　2.4.3　对比色调构图……………………………47
　　　2.4.4　冷暖色调对比构图………………………48

第 3 章　人物摄影与风光摄影

3.1　人物摄影的取景方法…………………………50
　　　3.1.1　特写………………………………………50
　　　3.1.2　近景………………………………………50
　　　3.1.3　中景………………………………………52
　　　3.1.4　全景………………………………………53
3.2　人物摄影的取景构图…………………………53
　　　3.2.1　竖构图取景………………………………53
　　　3.2.2　横构图取景………………………………55
3.3　人物摄影的布局形式…………………………56
　　　3.3.1　画面布局…………………………………56
　　　3.3.2　适当留白…………………………………57
　　　3.3.3　人物摄影的摆姿与构图…………………58
　　　3.3.4　选择背景…………………………………62
3.4　人物摄影的拍摄角度…………………………64
　　　3.4.1　俯视角拍摄………………………………64
　　　3.4.2　平视角拍摄………………………………65
　　　3.4.3　仰视角拍摄………………………………66
3.5　风光摄影的构图………………………………66
　　　3.5.1　选择拍摄题材……………………………66
　　　3.5.2　选择摄影位置……………………………68
　　　3.5.3　画面构成的条件…………………………68
3.6　拍摄水景………………………………………71

3.7	拍摄山景	74
3.8	拍摄原野	75
3.9	拍摄树林	76
3.10	拍摄沙漠	77
3.11	拍摄雪景	78
3.12	拍摄建筑	79

第 4 章　静物摄影与运动摄影

4.1	掌握静物摄影		82
	4.1.1	色调结合情绪	82
	4.1.2	表达意念形式	83
	4.1.3	组合拍摄对象	84
	4.1.4	拍摄对象的照明	84
	4.1.5	选择拍摄角度	85
	4.1.6	选择搭配背景	86
4.2	拍摄金属、透明物品		87
4.3	拍摄美食		89
4.4	微距摄影		91
4.5	拍摄植物		93
	4.5.1	色彩的把握	93
	4.5.2	拍摄角度的选择	94
	4.5.3	影调与层次的把握	95
	4.5.4	形态的运用	96
	4.5.5	表现画面意境	97
4.6	体育摄影		98
	4.6.1	了解比赛节奏	98
	4.6.2	选择拍摄位置	98
	4.6.3	设置快门速度	99
4.7	动物摄影		100
	4.7.1	接近拍摄对象	100
	4.7.2	抓准瞬间	101
	4.7.3	突出特征	102

4.7.4 利用环境衬托······102
 4.7.5 虚化前后景······104
 4.7.6 宠物摄影······105

第 5 章　轻松玩转后期修图

5.1 使用调整工具······110
 5.1.1 对照片进行二次构图······110
 5.1.2 调整照片的角度和透视······111
 5.1.3 修掉照片中的瑕疵······113
 5.1.4 加强画面的层次感······116
 5.1.5 调整人像肤色······118

5.2 使用调色工具······120
 5.2.1 调整照片的曝光······120
 5.2.2 加强照片的对比度······122
 5.2.3 将彩色照片转换为黑白照片······125
 5.2.4 为照片添加电影质感······128
 5.2.5 添加强烈的光影对比······130
 5.2.6 为照片添加秋天的氛围······133

5.3 使用滤镜工具······136
 5.3.1 为照片添加柔和效果······136
 5.3.2 精确设置照片曝光······139
 5.3.3 精确调整环境的视觉效果······142
 5.3.4 为照片添加斑驳效果······145
 5.3.5 为照片添加复古效果······147
 5.3.6 为照片添加怀旧效果······151

第 6 章　视频拍摄和剪辑基础

6.1 影响视频拍摄的四个要素······156
 6.1.1 分辨率影响清晰度······156
 6.1.2 光线提升视频画质······157
 6.1.3 固定手机使画面稳定······159
 6.1.4 使用运镜让视频更加生动······160

6.2 认识剪映的工作界面······160

6.3 掌握剪映的基础操作······162
 6.3.1 添加素材······162

6.3.2	时间轴操作方法	163
6.3.3	轨道操作方法	164
6.3.4	进行简单剪辑	165
6.3.5	导出视频	171

第 7 章　短视频剪辑轻松进阶

7.1　短视频的常规剪辑处理 174
- 7.1.1　分割视频素材 174
- 7.1.2　复制与替换素材 176
- 7.1.3　使用【编辑】功能 178
- 7.1.4　添加关键帧 180
- 7.1.5　防抖和降噪视频 182

7.2　变速、定格和倒转视频 184
- 7.2.1　常规变速和曲线变速 184
- 7.2.2　制作定格效果 186
- 7.2.3　制作倒放视频效果 189

7.3　使用画中画和蒙版 189
- 7.3.1　使用【画中画】功能 189
- 7.3.2　添加蒙版 191
- 7.3.3　实现一键抠图 193

7.4　设置背景画布 196
- 7.4.1　添加纯色画布 196
- 7.4.2　选择画布样式 199
- 7.4.3　设置画布模糊 200

第 8 章　短视频剪辑案例解析

- 8.1　制作分屏短视频 202
- 8.2　制作九宫格相册 205
- 8.3　制作唯美古风 MV 218
- 8.4　制作季节更迭视频 230

VII

第 1 章

手机摄影构图、曝光与对焦

　　手机摄影构图是把场景中的各种元素组合在一个画面中,拍摄者运用手机的性能,把景物、光线等元素根据所要传达的信息,通过丰富的构图表现方式加以呈现。此外准确地曝光与对焦,能够保证照片的质量,可见曝光和对焦是手机摄影的关键所在。

1.1 摄影构图快速入门

摄影构图是一种创作，是摄影师心灵活动的轨迹体现，它没有固定的、现成的规律。但是作为一种平面艺术，摄影构图却又客观地存在一些形式上的规则。通过构图，摄影师阐述所要表达的信息，把观众的注意力引向他所发现的那些最重要、最感兴趣的事件或景物上去。

1.1.1 构图的基本要素

和所有的艺术表现形式一样，一幅摄影作品由形状、线条、色彩、空间四个基本元素构成。合理运用这四个元素，可以使画面具有生动的视觉效果，从而吸引观赏者的注意力，这样就通过作品实现了摄影师和观赏者在理念和情感层面的交流和共鸣。

1. 形状

摄影的目的是让人看了作品以后感到赏心悦目，从而对拍摄者所表现的事物产生好感。一幅好的摄影作品的构图，其形式应尽可能简化。在画面中如果能够很好地运用形状，便可以在简化构图的同时达到赏心悦目的效果。对于摄影师来说，所追求的形状应该是代表被摄主体特征的形状，拍摄时要力求简洁、独特，以突出表现被摄主体形状所具有的独特造型。

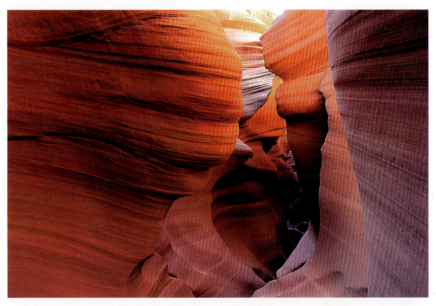

利用被摄主体本身所特有的造型来组合画面内容可以牢牢抓住观赏者的视线。通过形状的变化，在深入观察与认识后，从复杂的画面中提取有代表性的形象和标志来表达主题。

第1章 手机摄影构图、曝光与对焦

2. 线条

线条与形状相互关联,线条是具体对象外在的轮廓,同时也是构成画面中视觉形态的元素。在摄影构图中,通过线条的表现使画面引人入胜,按照被摄主体的造型特点补充和强化人们最感兴趣和画面最生动的部分,给人以美的享受。

优美的线条可以构成独特的画面,展现梯田独有的艺术美感。

有经验的摄影师会巧妙地运用不同的线条组合,使作品达到完美的境界,给人以视觉上的冲击力。画面中的线条不仅具有具体、直观的表现力,同时还能给人以想象的空间。线条作为画面结构的骨架,可以突出具体的形象特征,还可以对主体具有的特殊意义进行表达。线条的合理运用体现在表现形象、组织空间、结构形式、启发感情、人像刻画等多个方面。优秀的摄影作品可通过精心组织的线条来吸引观众的目光。

重复的线条在画面中可以使画面稳定并表现出景深,同时打破这种规律的拍摄对象会一下子引起观赏者的兴趣。

3

手机摄影、短视频和后期从小白到高手

线条还可以使画面产生视觉上的均衡感。通过线条的排列组合和分割,可以使摄影构图符合人的视觉平衡;通过线条的聚合和分散作用,可以引导人的视觉去注视画面的主体,从而达到摄影师需要表达与刻画中心思想的真正目的。

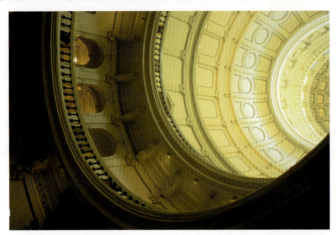

优美的线条可以构成独特的画面,展现建筑的艺术美感。

3. 色彩

色彩是画面构图手段中的重要元素之一。不同的色彩效果表现,可以使照片呈现更多自然的元素。就视觉效果而言,色彩先于形状。因此,色彩构成了观赏者对画面的最初印象。一切视觉感受都是先由色彩和色调产生的,因为色彩直接影响人的情感,所以它成为摄影构图中最具表现力的要素之一。

在构图时,使用色彩上的互补、对比,可以借助陪衬体更好地突出主体对象。

第1章 手机摄影构图、曝光与对焦

在画面中，不同的色彩将画面分割成多个区域，对观赏者的目光起着引导作用。如上图中围绕着树木的不同颜色鲜花组成的花带引导着观赏者的目光移向远方。

浅色的拍摄对象形成的高调画面，可以使画面显得简洁、干净。

4. 空间

在摄影中，造型艺术又称为空间艺术，即应用构图、透视等造型手段，在一定的空间内塑造直观的主体形象。因此，在摄影中空间感的营造是增强照片艺术效果的手段之一。在拍摄时需要灵活应用远近、虚实等效果来突出画面的立体空间感，使平面的照片更加生动真实。

在画面中，相同的拍摄主体通过形体的大小渐变、虚实的变化营造出环境的空间感。同时，将主体安排在画面的三分之一处，使主体在环境的衬托下更加突出。

在拍摄风景时，摄影师经常会利用横构图表现场景的宽广，同时利用前景中的景物作为参照，以表现场景的距离和空间感。

1.1.2 构图的基本单位

一张照片,不管内容多么复杂或简单,它内在的构图要素还是点、线、面。线是点的运动轨迹,面是点的周围扩大。在画面中,点、线、面是相对的,小的面可称为点,宽的线也可称为面。一张照片的构成元素也并不是点、线、面都要具备,最主要的还是要看照片想要表达的思想内涵是什么,再根据画面的主题来进行构成元素的取舍。

通常情况下,天空、地面、水面、墙壁等都可以作为面;路、树干、水纹、建筑物的边等都可以作为线;风景中的人、几片树叶、花朵等都可以作为点。

画面中的任何对象都可以视为点。以墙为背景,散布的花苞可以被视为画面中的点。大小不同的点,可以分出画面中的主次、远近关系。

在拍摄建筑时,线条的变化可以表现其独有的造型美,而色彩的变化,可以更加突出主体。

利用夕阳下的海滩作为背景平面，衬托那些运动中的人物剪影，摄影师可以拍摄出独具韵味的画面。

1.1.3 构图的基本条件

摄影构图必须面对客观对象。摄影只能在拍摄现场，面对对象进行构图创作。摄影师按动快门，现实中的景物便被定格在画面中。

1. 现场性

摄影构图的现场性也就是摄影构图的"纪实性"。现场性规定了摄影师不能随心所欲地进行画面布局和景物的描绘。摄影师进行拍摄时要考虑现场景物的众多差异和对比，要考虑景物构成是否能突出主体，并具有观赏性。要表现现场性，就要求摄影师必须具有丰富的生活积累和艺术修养，以及娴熟的摄影技巧。

采用透视线的构图方法，拍摄出夜间城市主干道车流轨迹线条，展现城市的繁忙景象。

第1章 手机摄影构图、曝光与对焦

现场性也可以拍摄抓拍的画面,主要用于突出主体的动态或表情。

2. 瞬间性

摄影构图表现拍摄对象在几十分之一秒或几百分之一秒所形成的变化,这就是所谓的瞬间性。因此,摄影也被称为"瞬间的艺术"。它将人眼所无法察觉的瞬间美表现出来,定型为永恒的美,是摄影最具有魅力的特性。

利用高速的快门可以定格瞬间的变化,这种拍摄方法可以拍摄水滴的运动过程。

对于高速运动中的主体，同样可以使用手机记录下其瞬间的运动状态。如图中斜线构图的方式，加上高速快门将空中转弯动作很好地在画面上得以展现。

1.1.4 构图的六大要点

一幅成功的摄影作品，摄影师为其取景构图时，应该围绕着主体大胆取舍，善用摄影中的"减法"来处理画面中主体和陪衬体的关系，巧妙、简洁地表现画面的构成。

1. 搭配主体和陪衬体

画面上的主体是用于表达拍摄内容的主要对象，是画面内容的结构中心。因此，摄影师在拍摄时首先要确立主体。主体可以是一个对象，也可以由多个对象组成。而陪衬体是画面中处于陪衬位置的拍摄对象，但它并非可有可无，在画面上应该与主体形成呼应关系。

主体在画面中占有统帅的地位，在构图形式上起着主导作用。我们可以通过直接或间接的手法来表现主体，在拍摄时首先要考虑主体在画面中位置的安排和比例大小，然后确定与安排陪衬体，并且拍摄时要根据主体的情况对陪衬体加以取舍和布局。

在画面中给予主体最大的面积，最佳、最醒目的位置，从而使主体最引人注目。作为陪衬体的绿叶衬托出草莓主体的红艳。

2. 表现虚实画面

对于人的视觉来说,清晰的影像给人的视觉感受特别强烈,虚化的影像给人的视觉感受比较弱。在摄影画面中,由于受景深或者摄影师主观意识等因素的影响,在同一个画面中的景物会显示虚实的变化。

人为地控制画面中各个构成元素的虚实,用虚实相衬的方法可以处理画面中的主体和陪衬体关系。

聚焦中景为主体,虚化前景,引导观众的视觉向前延伸。

3. 均衡画面布局

构图的目的是"突出主体、强调主题",但摄影师也要充分考虑画面布局的均衡问题。因此画面中主体、陪衬体的安排要遵循一定的规则,切忌随意摆放。

画面的中心位置往往不是我们通常所说的视觉中心,把主体安排在画面的一侧时,在另一侧就要有一个与之相呼应的陪衬体存在,使画面中的视觉元素达到平衡和完美的状态。

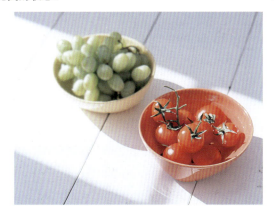

放置在同一斜线上的被摄主体,相似的外观形状,不同的颜色对比,在画面中形成了既对称又对比的构图方式。

4. 处理画面基调

对于一幅摄影作品来说，基调就是画面的明暗层次、虚实对比，以及色彩的色相、明度等之间的关系。通过处理这些关系，可以使观赏者感受到光的流动与变化。基调的处理好坏是一幅摄影作品成功与否的重要因素之一，不同的基调能产生不同的视觉感受。

在摄影中对于基调的认识与研究，许多方面都借鉴和参考了美术理论中的相关部分，可以将摄影中的基调分为暖色调、冷色调、中间色调及无色调，有些分类规则要更加细致一些，还会细分出对比色调、和谐色调，以及浓彩色调和淡彩色调等。

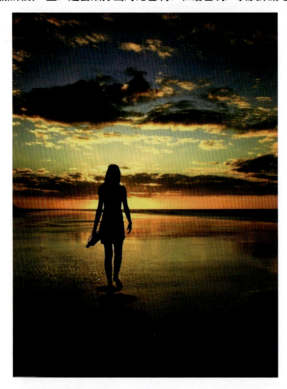

暖色调可以给人以活泼、温暖、舒畅的视觉感受，同时可以强化画面的气氛。暗色调的画面常给人以沉静、雅致的感觉。

5. 表达简洁画面

绘画是"加法"，绘画需要通过一笔笔地添加来达到画家想要的效果；而摄影则是"减法"，需要从拍摄场景中剔除不必要的元素，使被摄主体免受不相关事物的干扰，以达到画面简洁的目的。利用简约的形式来表现深远的意境，是摄影师追求的目标。

为了达到摄影画面简约的目的，首先要给画面确定一个基调。相对单一的色彩，画面中没有其他杂乱颜色的干扰，会使画面显得更加简洁，如一幅高质量的摄影作品，画面明亮，可以让人感觉赏心悦目。其次，要剔除可能会对被摄主体造成视觉干扰的元素，尽量使画面看起来简洁有序，切忌杂乱无章、不分主次。

第1章 手机摄影构图、曝光与对焦

简洁的画面中,背景的色彩与主体形成对比,可以使画面表现丰富。背景色彩与主体相似,可以使画面的氛围得以烘托。

6. 表现画面张力

画面的张力是观赏者观看照片时最直接感受到的来自画面的过目难忘,又回味无穷的视觉冲击力。要增加画面的张力,除了需要拍摄题材的独到之处,还需要在拍摄技巧上下功夫,如镜头的变化、场景的选择,以及前后景的运用等,以此来抓取事物变化过程中的"决定性瞬间",使画面产生吸引眼球的张力。

各种线条与形状对称的构图,可以给人更强烈的视觉感受,从而产生极大的视觉张力。

1.2 常用的拍摄手法

使用手机拍摄前，拍摄者需要注意选择适合拍照环境的视角，以及常用的取景方式。

1.2.1 常用的拍摄视角

使用手机拍照时，拍摄者可以采用多种多样的拍照姿势，领略不同视角的风景。下面介绍常用的拍摄视角。

1. 俯拍

通常来说，俯拍是摄影师从一个高的角度从上往下拍摄，即拍摄的视角在物体的上方。这种拍摄视角能够很好地表现物体形态，适合拍摄宽广宏伟的场景。例如站在山顶、高楼、天桥等比周围景物更高的地方进行拍摄。下图为在天桥上拍摄的街景。

高处俯拍的景色往往缺少明确的主体和明显的层次，拍摄者在构图时可以将地平线和天空收入画面，使其在不同的情景中有不同的显示效果。

第1章 手机摄影构图、曝光与对焦

俯拍还常用于拍摄人物特写，常见的45°角的拍摄方式，可以使拍摄者的脸显得更小。

2. 平拍

平拍是指拍摄点和被拍摄对象处于同一水平线上，以平视的角度进行拍摄。使用平拍视角所拍摄的照片效果接近于人们的视觉习惯，形成的透视感比较正常，不会因为透视原因使被拍摄对象产生变形、扭曲。平拍是摄影中最为常见，应用最广泛的拍摄视角。

肖像照片，运用平摄角度居多数。凡是人物面部结构比较正常的，通常应采用平拍角度，它可以使五官端正的脸型得到较好的表现。这种角度所拍摄的人物肖像，容易引起与观众之间的情感交流，给人一种平易近人的感觉。

3. 仰拍

运用低角度仰拍产生的效果和高角度俯拍的效果正好相反,由于拍摄点距离主体底部的距离比较近,距离被拍摄主体顶部较远,根据远小近大的透视原理,低角度仰拍往往会造成拍摄对象下宽上窄的透视变形效果,如下图所示。

仰拍主要能强调拍摄对象高大的气势,往往给画面带来威严感。除此以外,仰拍还能起到过滤画面,净化背景等作用。

对于一些特殊的拍摄对象,比如飞翔的鸟,仰拍是获取最佳效果的拍摄角度

1.2.2 常见的取景方式

取景决定着拍摄者对主题和题材的选择,也决定着画面布局和景物的表现。根据拍摄距离的不同,取景通常分为远景、中景、近景和特写四种取景方式。

第1章 手机摄影构图、曝光与对焦

1. 远景取景

采用远景取景,拍摄者能拍摄到最大的场面,拍摄距离也最远。远景常用来表现自然景物或较大的场面及人文景观,其画面重点是浩大的场面。

手机摄影采用远景取景。

2. 中景取景

中景拍摄的重点是主体本身,环境退居次要,成为主体的陪衬。使用中景取景时,拍摄者要分清主次轻重,避免陪衬体喧宾夺主,注意将主体和陪衬体放置在画面的不同位置,明确其相互的地位。

手机摄影采用中景取景。

3. 近景取景

近景能更强地表现主体本身，画面中只有主体，没有陪衬体，也没有前景、背景。让观看者对主体本身产生强烈的印象。

4. 特写取景

特写取景注重主体的局部和细节，用来细致描述被摄主体，从细微处抓住对象的明显特征。特写是离被摄对象最近距离的拍摄，强化视觉效果，使观看者产生强烈的视觉心理效应。

手机摄影采用近景取景。

手机摄影采用特写取景。

1.3 经典构图规则

摄影构图的方法虽然来自绘画技法，但拍摄者们经过多年的实践，也总结出了一些基本的构图规则。对于摄影初学者而言，应利用这些基本的经典构图规则多做构图练习。

1.3.1 中央式构图

中央式构图是将所要拍摄的主体放置在画面的中心位置，以起到突出被摄主体的效果。中央式构图可以加强主体的存在感。

第1章 手机摄影构图、曝光与对焦

中央式构图中的主体给人强烈的印象。中央式构图适合拍摄以树木和花草为主体的照片，其基本要点在于将拍摄主体置于画面中央，或使主体稍微偏离一点画面中央。

使用中央式构图的目的是突出拍摄主体，防止形成形式呆板的构图方式，一定要处理好与被摄主体相呼应的陪衬体的位置关系及色彩搭配，避免出现主体孤零零地出现在画面中央的现象。

1.3.2 黄金分割法

所谓的黄金分割法是古希腊人认为最符合美感的比例。黄金分割法的分割原则：将一条直线分割成长短两段，要求达到短线与长线之比等于长线与全线之比。也就是短线：长线、长线：全线的比例都为0.618：1。在拍摄照片的时候，采用黄金分割法构图可以使画面更加稳定、和谐。

把拍摄主体放在黄金螺旋绕得最紧的那一端（起点），能更好地吸引观看者的视线，使整个画面看着协调，更具有视觉冲击力。

在拍摄照片时，将主体放置在画面的中央可以起到很好的强调作用。但是这种拍摄方法缺乏变化，千篇一律，过于单调。拍摄者如果使用黄金分割构图法进行构图，则可以更好地利用背景衬托画面中的主体，而将拍摄的主体放置在黄金分割线的交点处，起到强调的作用，达到更好的构图效果。

1.3.3 九宫格构图

由于黄金分割法较为复杂，又不易快速掌握，因此，一些摄影师常采用一些简化的构图规则来替代黄金分割法构图。九宫格构图是现在比较普遍的构图方式，类似于中国古代的八卦九宫图，将画面横竖三等分，形成9个方块，其中4个交叉点就是视觉中心点，裁剪构图的时候，把主题展现的事物放在交叉点上。

九宫格构图又称"井"字形构图，是根据黄金分割原理得到的一种构图方式，即将被摄主体放在交叉点的位置上，使整个画面显得既庄重又不拘谨，而且使主体格外醒目。通常情况下，右上方的交叉点位置最为理想，其次为右下方的交叉点位置。因较符合人们的视觉习惯，这样的构图使主体自然成为视觉中心，能突出主体。但使用该构图不应太过受限于规则，还应该考虑平衡、对比等因素，使整个画面充满活力。

在拍摄对称物体时，九宫格可以更好地发挥它作为参考线的价值，找准中线，而不用看画面的两边作为拍摄的参考，同样，能够让我们快速地查看到拍摄时手机是否端平，避免在前期拍摄出现一些细节上的问题。

1.3.4 对称性构图

使用对称性构图可以拍摄具有对称结构的对象，也可以巧妙地借助其他介质，如利用水面、玻璃等反光物体，形成上下对应、左右呼应等对称构图。这种构图方式常常用来拍摄建筑及镜面中的景象或者人物等。

对称性构图的画面给人的感觉往往是稳定，画面各元素之间讲究呼应关系，达到一种均衡的视觉效果。对称是中国传统建筑等艺术形式普遍追求的结构形式，具有平稳、庄重、严谨的"形式美"，但是对称结构也有单调、缺少变化等方面的不足，采用这种构图方式，应该在平稳中求变化，在变化中取得对称。

第1章 手机摄影构图、曝光与对焦

对称性构图还可以用于拍摄水景,其取景画面的上下或左右两侧的对称效果如镜子般准确。上下对称性构图,广泛应用于日出、湖水及江河水面风景倒影的拍摄,可以表现肃静感、精美感及梦幻感。

1.3.5 线的构图

线条具有延伸、引导视觉方向的特性,不同的线条类型会给人不同的心理感受。自然界中有许多景物都具有线的形式,如蜿蜒的小路、河流、田埂等。但在构图中,线条不一定具有具体的形态,有时也可以是假想的线,如模特的视向、两点间的距离等。摄影师可以利用这种不存在的线条来制造不同的视觉感受。

1. 水平线构图

水平线构图是最基本的构图方式。水平线构图给人稳定、永恒和宁静的感觉。这种构图可以表现画面的宽广性和延伸性,适合用于拍摄大幅画面,以表现整体的稳定感和宁静平和的环境氛围。在构图时,水平线的位置不同,照片给人的印象也会不同。因此,事前明确拍摄意图是非常重要的。

拍摄景物大多使用水平线构图,尤其是拍摄具有反光面倒影的景物。水面反射的对称景色突出表现了静寂之美。

21

2. 垂直线构图

与水平线构图一样,垂直线构图也是一种重要的基本构图方式,能够有效地表现画面的垂直延伸感。使用垂直线构图的画面,主导线通常以由上向下延伸的竖线形式展示,给人以雄伟、笔直的感觉。因此,垂直线代表了力量、强大和稳定。

在画面中规则地安排若干条垂直线或者粗细长短不一的垂直线,表现效果都会非常不错。垂直线构图主要用在建筑、瀑布或树木等的拍摄中,着重表现拍摄对象的造型美。

拍摄树林题材时,常使用垂直线构图。借助树木笔直的线条,可以很好地展现画面纵深感,同时也表现了树木的生长状态。

3. 对角线构图

对角线构图是一种导向性很强的构图方式,它将主体安排在对角线上,能有效利用画面对角线的长度,同时也能使陪衬体与主体发生直接关系。因为最长的对角线可以将观赏者的目光明显地引向某事物,引导人们的视觉到画面深处,所以对角线构图的优点是富于动感,显得活泼,容易产生线条的汇聚趋势,吸引人的视线,达到突出主体的目的。

树的纹理贯穿画面形成了对角线,使画面显得稳定。而将红叶作为视觉中心,打破了画面的稳定,也增加了一份活泼感。

4. 折线构图

折线构图是一种具有不确定感、活泼感和动感的构图形式。向上并向外扩张的折线构图有强烈的、不稳定的感觉，但是相反方向的折线构图，又有集中的意味。

江水两岸的山脉在画面中形成了Ⅴ字形的折线，如刀砍斧劈似的山脉表现了一种稳定、有力的气势。

1.3.6 面的构图

除了使用画面中的点、线进行构图外，还可以借助拍摄对象的形状，或者颜色区域的划分进行构图。常见的形状包括三角形、方形、圆形等，借助这些形状进行构图，能够使画面视觉感更强。

1. 三角形构图

三角形构图是常见的面构图方式，通常以景物的形态或位置来形成三角形的视觉中心。这种构图方法常用于拍摄山景或建筑风景，可以很好地表现主体对象的稳定、坚实和有重量感的视觉效果。

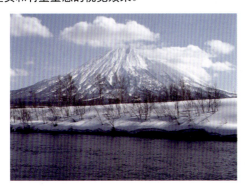

利用三角形构图法拍摄雪山，将其作为画面中的主体，吸引了观赏者的视线。侧光的照射增强了山体的立体感和质感，丰富了画面的内容。

2. 圆形构图

圆形构图可以为画面增加一种动态扩散的运动效果,而圆形在画面中一般是由拍摄对象自身形成的。同时,圆形构图可以在画面中产生饱满充实、柔和的效果。合理地应用圆形构图,可以展示更加丰富多彩的艺术效果。

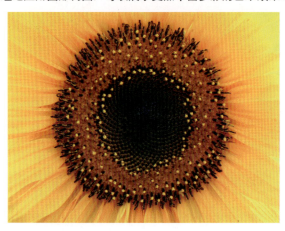

向日葵的特写镜头通过其特有的形状结构,将观赏者的视线引向画面中心,画面节奏明快。

3. 矩形构图

矩形构图也称为框架式构图,一般应用在前景构图中,如利用门、窗等框架结构的物体作为前景,使观赏者的视线集中于框架内的被摄主体,以此来突出表达主体。矩形构图适用不同题材,它具有视觉上的引导效果,透过框架来构成画面能够使观赏者的视线更为集中,能让作品呈现与众不同的画面效果。

矩形构图通常给人以对称、稳重的视觉美感,但它也会因缺乏变化,而显得单调、呆板。因此,拍摄者在采用矩形构图时,应更多地关注细节,以及其在画面中所占的比例来调和画面效果。

矩形构图不仅可以用于拍摄中规中矩的对象,还可以用于简化繁杂背景,突出主体。如在左图中,使用窗户作为框架,将植物形象突出在画面中央,使画面显得简洁干净。

1.4 曝光的操作

拍摄照片通常要求准确曝光，按照摄影师的拍摄想法正确反映被摄景物的影调范围。否则，照片就可能会出现整个画面偏暗，暗部的细节模糊不清等曝光不足的问题，也可能会出现整个画面偏亮，亮部区域变成一片白色，缺乏层次感的曝光过度的问题。曝光是有规律可循的，了解并懂得如何应用曝光，就能够在拍摄时得到想要的效果。

曝光值用于衡量相机感光元件的曝光参数。也就是说，照片的曝光程度由曝光值来衡量。曝光值由光圈大小和快门速度共同决定，一旦光圈大小和快门速度确定了，曝光值也就确定了。

1.4.1 选择测光模式

无论使用什么样的模式进行拍摄，都要依靠合适的光圈和快门速度的组合来达到一个正确的曝光量，这样画面上的影像才不会有过亮或过暗的现象产生。因此，测光方式的选择就显得格外重要。

1. 矩阵(平均)测光

测光系统将整个画面分成多个区域(不同的手机划分的形状、方式不同)，并依主体所在，决定每个区域的测光加权比重，全部衡量后，确定曝光值。用矩阵测光模式拍摄的影像，其曝光一般是较为准确的。如果从显示屏上观看，画面有过亮或过暗的情况时，可增减曝光补偿量，以获得更准确的曝光。逆光环境下拍摄时，必须注意逆光区域在画面中所占的面积。如果逆光拍摄风景照片，相机在测光时就会把大面积的亮部算入曝光条件中，导致部分画面过暗，拍摄时可增加曝光补偿，以获得理想的曝光效果。

矩阵测光是对整个画面区域测光，画面中背景的亮部区域也被算入了测光区域，因此整个画面曝光均匀。只要场景的反差不过于极端，通常用矩阵测光模式来拍摄都能得到不错的明暗表现。

2. 中心重点(权重)测光

测光偏重中央，其余画面予以平均的测光。中央面积的多少因相机不同而异，一般占全画面的20%~30%。在微逆光的环境中，逆光区域不太影响构图时，使用中心重点测光模式比较容易获得曝光正确的画面。

中心重点测光主要是以画面中央的亮度来确定整个影像的曝光值,这种做法可以确保中央部分正确曝光,但其他区域则可能会出现过暗或过亮的情况。

3. 点测光

点测光的测光区域限定于画面中央的位置。点测光适合用于背景非常明亮或者非常暗的状态下。利用这种模式测光,最大的优点就是,即使在背景很亮或很暗的时候,也能确保被摄主体正确曝光。不过在逆光环境下,虽然解决了主体过暗的问题,但是背景也会相对变亮,从而产生背景过曝的问题。

点测光以中央一小块范围的亮度来确定曝光值,其他部分的亮度则忽略不计,所以点测光可以精准地测得该区域的曝光量。

1.4.2 长曝光拍摄

长曝光是一个摄影术语,是一种在摄影中选择慢快门(曝光时间长)从而达到特殊摄影效果的摄影方法。该方法可以把光线暗的景色拍得清晰,也可以拍出梦幻般的画面,如瀑布、云朵、车轨、光绘、夜景和星轨等。

第1章 手机摄影构图、曝光与对焦

拍摄水流时，曝光时间不宜太长，一般1秒即可，否则容易过曝。使用减光镜或者借助第三方带有电子光圈功能的 App 进行拍摄，效果更佳。

拍摄云朵、朝霞、晚霞时，使用长曝光拍摄能抓住光线的明暗之分，细致地体现光影之间的美，该照片中设置了2秒的曝光时间。

1.5 对焦的技巧

焦点通常是画面的主要内容所在的位置，正确对焦才能清晰地表现构图所要呈现的画面。因此，正确对焦对于照片质量来说尤为重要。

1.5.1 景物对焦

当手机镜头对准景物的时候，手机屏幕上会出现一个方框，这个小方框的作用就是对其框住的景物进行自动对焦和测光。

比如当镜头靠近一朵花，我们点击手机屏幕上方框里的花朵，屏幕上就会出现花朵为实的前景，后面大片为虚的背景。

花朵为实的照片，重点突出，以花衬花，有效弥补了取景的局限，构图也比较好控制，照片有空间感和延伸感，并有景深效果。

对焦是摄影的重要因素，对照片质量的影响不亚于曝光。一张对焦准确的照片会突出主体，并避免照片整体模糊。

1.5.2 焦光分离

焦光分离通常用于光线明暗对比强烈的场景，通过分离焦点和测光点使画面最接近真实场景。

通常拍照时，我们只能选择一个对焦点，比如给一位女子拍照时，焦点自然在她的脸上，而不在她身后的树上，这样能保证拍出来的照片中人物的脸部能达到最大程度上的清晰，而以前的智能手机的测光方式，都是根据对焦点所在位置的光线强度来进行测光，也就是所谓的"焦光不分离"。

比如要拍一个孩子的逆光照，如果我们用"焦光不分离"的手机去拍，对着小孩的脸部对焦和测光，由于她的脸部明显偏暗，因此手机会自动提升照片的亮度，最后拍出来的可能是上图这样的效果。

第1章 手机摄影构图、曝光与对焦

给人物拍照片时会遇到逆光的现象，这时新手很容易拍出两种极端效果，照片拍出来一片白或者直接拍成了剪影的效果，这都是因为手机的测光方式出了问题。

如果用"焦光分离"的手机去拍摄这种照片，只需要将焦点对准孩子的脸，而把测光点选择在其他物体上，那么将会得到一张曝光准确的照片。

1.5.3 静物和动态对焦

静物摄影的变化极少，所有的状况由摄影师控制，需要摄影师创造性地捕捉静物的特点。对焦是摄影师所关注的首要重点，因为一旦对焦失误，很容易影响显示主体，无法表达摄影师的拍摄理念。

该静物照片对焦在木马头上，对焦准确、清晰。

手机摄影、短视频和后期从小白到高手

　　运动的主体是常见的拍摄主体，想要呈现清晰的动态主体，够快的快门速度和精准对焦是不可或缺的两大要素，再加上妥善发挥手机相机的性能，即可轻松获得精彩的动态影像。

拍摄技巧：找到正在快速移动的物体，然后对快速移动的物体进行对焦，建议在物体还没移动到自己正对面时就按下快门，快门按下后记住要保持继续移动，转动腰部来带动上半身，同时向物体移动的方向移动手机。

第 2 章
运用光影与色彩技法

在摄影中,光线会影响被摄对象的形态、影调、空间感、美感等,而色彩的准确表达也是非常重要的一环,只有掌握了光线和色彩的运用,才能使手机摄影有更丰富的表达能力。

2.1 顺光、逆光、侧光、顶光和底光

太阳光随着时间、季节、地理位置和环境的不同会呈现各种光位变化,主要分为顺光、逆光、侧光、顶光和底光。

2.1.1 顺光

顺光是指相机与光源在同一方向上,正对着被摄主体,可以使拍摄物体更加清晰。如果光源与相机处在相同的高度,那么面向相机镜头的部分接收到的光线比较均匀,阴影不易显现。

顺光是摄影时最常用的光线,这种光线最适合表现主体自身的细节和色彩,人物、静物、花卉、建筑物都很适合在顺光状态下拍摄。

顺光是摄影初学者广泛采用的、最容易控制曝光的一种光线。但是在顺光下,主体的对比度降低,缺乏鲜明的明暗层次,不易营造立体感。在这样的光线下拍摄风光,往往效果并不理想,对主体的描绘也趋于平淡。

使用顺光拍摄人像时,拍摄的对象没有一点阴影,身体的大部分都会直接沐浴在光线中。在这样的光线方向表现出来的被摄人物的面部及身体绝大部分阴影面积小,画面的影调比较明朗,被摄人物的立体感不是靠照明光线的明暗反差来形成的,人物立体感较弱。

拍照的时候需要选择好角度和适合的顺光,只有这样才能更好地把握画面气氛。拍照时理想的顺光位置处于低角度,比如,清晨和傍晚拍出来的画面比较明亮、柔和,有清新、自然的气氛。中午的阳光比较刺眼,强烈的光线适合拍摄硬朗、高调的人物形象。

顺光拍照的优点:拍摄对象受光均匀,对于摄影师而言曝光比较容易把握,用平均测光的方法就能使被摄景物获得正确曝光;拍摄的景物最接近于其原型,比较有利于质感的表现;色彩能得到正确还原,饱和度高,色彩鲜艳。

第2章 运用光影与色彩技法

顺光拍摄的缺点：缺乏表现力，拍出的照片多属二维平面，缺乏三维空间感。

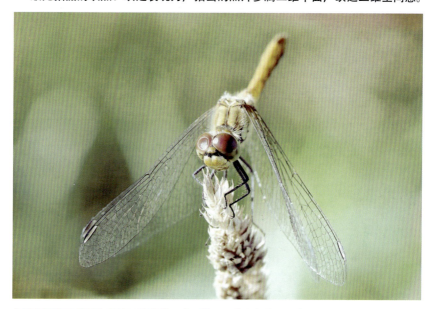

在顺光环境下拍摄色彩艳丽的自然风光景物，景物的颜色可以在画面中呈现得非常饱满，顺光环境可以将昆虫和花卉的形态、颜色等细节充分地表现在画面中。

2.1.2 逆光

逆光是被摄主体背对着光源而产生的光线。在强烈的逆光下拍摄出来的影像，主体容易形成剪影。

在逆光环境下，由于被摄主体面向我们的那一面几乎背光，因此很容易使光源区域与背光区域形成明暗反差。一般情况下，逆光下的主体很容易出现曝光不足的问题，如果想要表现主体表面的颜色等细节特征，我们应避免逆光拍摄。

在逆光环境下拍摄时，不仅可以按照亮部测光，使主体形成剪影效果，也可以增加曝光量，使主体曝光合适，背景曝光过度。所以，逆光是摄影用光中最具魅力的光线。逆光的问题是光比较大，亮部与暗部的细节往往很难兼顾。即使采用手机的HDR功能，很多时候也无法获取丰富的明暗细节。拍摄者逆光拍摄时应该提前明确主题与主体的关系，做到胸有成竹。

使用手机进行逆光摄影时需要注意焦点的位置。因为大部分手机的测光与焦点联动，如果追求剪影效果，就将焦点设在强光位置；如果表现主体层次，就将焦点对准主体的暗部进行拍摄。

想要在逆光环境下拍摄出精彩的照片，我们可以利用相机对画面亮部区域测光，以此来压暗被摄主体的亮度，得到被摄主体剪影的效果。虽然剪影效果不能使被摄主体的色彩等特征得到体现，但是也很具有艺术魅力。在逆光下形成的剪影效果恰恰更能将被摄主体的形态轮廓特征在画面中充分体现。另外，在拍摄人像时，利用反光板或者灯具对人物面部进行补光，可以获得温暖清新的逆光效果。

手机摄影、短视频和后期 从小白到高手

在逆光状态下拍摄人文风景时，选择轮廓具有特色的主体来拍摄可显示特别的效果。

2.1.3 侧光

　　侧光拍摄是指光线照射的方向与手机拍摄的方向呈45°～90°的角度。这种侧方的光线可以来自主体的左侧或右侧。利用这种光线拍摄出的画面，可以产生鲜明的明暗对比效果，而主体的受光面会展现得非常清晰，背光面则会以影子的形态出现在画面中，这样也使得被摄体产生强烈的质感，侧光拍摄常用于表现层次分明、具有较强立体感的画面。

　　侧顺光的光线从相机的左侧或者右侧射向被摄主体。由于光线斜照景物会产生自然的阴影，呈现明暗分明的线条，使景物具有立体感。侧顺光是几种基本光线中最能表现层次、线条的光线，非常适合拍摄风光和人物照片。

侧顺光是很多摄影爱好者最喜爱的光线。它有利于突出主体的形态，表现主体的质感，强调光影效果，增强立体感。

第2章 运用光影与色彩技法

侧逆光的光源位于被摄对象的左后方或者右后方。侧逆光会使主体正面局部隐没在暗影中，这种隐没可以恰到好处地让作品产生一种含蓄的韵味。

清晨和傍晚采用侧逆光拍摄时，光线会使拍摄对象的色彩产生远近不同的变化。前景暗，背景亮，前景色彩饱和度高，背景色彩饱和度低。整个画面由远及近的色彩由淡到浓，影调由亮到暗，形成微妙的空间纵深感。

拍摄透明或者半透明主体时，逆光和侧逆光是最佳光线。这种光线会使主体的饱和度得到提高，使顺光光照下平淡无味的画面呈现美丽的光泽和通透的质感。这样的光线还能够增加画面的明暗反差，大大地提升画面的艺术效果。

2.1.4 顶光

顶光是从垂直方向直射被摄主体的光线，能够表现由上到下的阴暗层次，但不容易表现出物体的质感。顶光是一天中光线最强烈的时刻，阴影较为浓重，而且会

35

使景物平面化，缺乏层次，色彩还原效果也差。这种光线并不是拍摄风光的理想光线，应尽量避免采用。

顶光往往使环境显得平淡单调，但是却能够使景物的色彩得到较为准确的还原。表现美食的照片常常使用顶光，衬托食材的新鲜可口。

2.1.5 底光

底光也称为脚光，是指从被摄主体下方向被摄主体照射的光线。一般情况下，我们很少有机会看到底光的效果，因为底光并不像顺光、侧光、逆光等光线那样常见。底光更多地出现在舞台剧、戏剧照明中，或是在晚会、演唱会的布光中，而广场上的地灯、低角度的反光板等也带有底光的性质。

底光是舞台中常用的布光手法，拍摄时，对演员进行测光，拍摄出来的照片主体会比较突出，并呈现深黑背景。

2.2 使用柔光和硬光营造气氛

在摄影中，我们往往将光线分为"柔光"和"硬光"两种。这两种不同性质的光线会对画面产生不同的效果。在拍摄时，不同场景可能会有不同的光质，也可能同一场景的不同时间有不同的光质。

2.2.1 柔光

柔光是指在阴天或者太阳光线被薄云层遮挡时散发出来的光线，属于散射光。在这种气候条件下，阳光在云层中被反射、折射和吸收，不能直接射向被摄对象，这样就不会形成明显的受光面和阴影面，也没有明显的投影，光线效果比较柔和，是能够让被摄主体的色彩得到真实表现的理想的照明光线。

柔光在自然环境中是很常见的光线，比如多云、阴天时的光线，或者是隔着白色窗帘的室内环境等，光线都会形成漫射，使受光物体产生柔和均匀的光效。在这种环境下进行拍摄，可以将主体的细节层次非常细腻地表现在画面中。

在散射光的均匀照射下，画面影调柔和、色彩鲜明，更好地表现了景色的层次感。

在森林中，上方的树叶遮挡了阳光，使光线柔和地散射到景物上，使景物产生的阴影很小，显得画面很柔和。

2.2.2 硬光

柔光属于散射光,没有明确的方向性。硬光则与柔光恰恰相反,属于直射光,光线的方向性很强,能够使画面产生很大的光比,如过亮的高光及较深的阴影。因此在硬光条件下拍摄时,我们可以根据被摄体产生的阴影来判断光源的方向。

硬光非常普遍,比如晴天时太阳直射的光线就是硬光,探照灯发出的光线及舞台上的聚光灯也都属于硬光。在硬光环境下进行拍摄,可以使画面具有强烈的明暗对比,被摄体的形态和轮廓更加突出。巧妙地借助硬光的特性,会让画面产生明暗分明的光影效果。但有时光比过大,硬光会让亮部或暗部失去层次。如果需要层次丰富些,可以启用手机的HDR功能。

直射光可以将人物和骆驼投影在地面上,将沙漠和这些投影构建在画面中,显得非常有趣。

从中午光线明暗反差大、影子较短且边缘清晰等特性来看,可选择具有纹理细节和色彩丰富的景物来进行拍摄。

第2章 运用光影与色彩技法

　　硬光和柔光的互相转变可以通过使用一些道具来实现，如柔光罩、柔光箱或柔光板等。

在摄影棚拍摄照片时，需要使用柔光箱来控制光质，这样可以使硬光转变为柔光。

晴天的太阳光本来是硬光，但可以借助烟雾来柔化光线，使它变为柔光。

2.2.3 不同时间、不同天气的光影

在不同的时间、不同的天气下进行拍摄，需要学会把握光影，拍出不同的感觉。比如早晨的光，一般早上八点前的太阳光比较柔和，这个时候对物体进行拍摄，会产生柔和、温暖的效果。

在早晨的森林里拍照，抓住柔和的光线，配合树木的阴影，即使逆光也能拍出梦幻的感觉。

自然界晚上的光源一般只有星光和月光，由于光线暗淡，手机难以掌控，需要借助夜晚的灯光或闪光灯来拍摄夜景照片。

夜色之中，除了微弱的月光和灯光、焰火等光源之外，绝大部分物体被黑暗笼罩。借助快门长时间曝光和 HDR 功能进行拍摄，能拍摄到效果不错的夜景照片。

阴天是很好的柔光环境，浓厚的云层像一个自然的大柔光箱，使人物与景物的细节在画面中得到很好的表现。而当阴云密布、乌云翻滚时，画面呈现了悲壮、大气、沉重的低调意境。

阴云密布时，采用侧光或侧逆光进行拍摄，并减少曝光量，在这样的光线条件下，主体受光面积较小，很容易获得深暗影像。

2.3 控制影调和色彩

手机摄影需要丰富和变化多端的色彩，对摄影师来说，色彩和影调的把握，可以表达不同的情感，体现某种意境和情调。

2.3.1 白平衡

物体本身的颜色常会因投射光线颜色的不同而有所改变，但由于感光元件并不像人眼一样，能自动调节因光线不同而产生的色温改变，因此即使是同一白色物体，在阳光、日光灯及钨丝灯等不同光源下拍摄时，也会产生颜色上的差异。

白平衡就是针对上述现象所产生的校正补偿功能，目前大多数手机相机都有自动、晴天、阴天、钨丝灯、荧光灯、自定义(手动)等多种白平衡模式可供选择。拍摄者只要根据不同场景选择不同的白平衡模式，就能拍摄出和所见场景相近色温的影像。但这并非绝对定论，举例来说，如果在阴天时使用晴天模式进行拍摄，反而可以得到更为真实的影像色调，不会像是使用阴天模式时所带来的偏黄暖色调。所以拍摄者在使用时，不要墨守成规，只要根据自己的喜好选择合适的白平衡模式调校，就能获得符合自己创作意图的影像色调。

2.3.2 运用影调

选择合适的影调有助于表现作品的主题思想；营造画面的视觉美，增强作品的感染力；使画面的布局更合理，满足人眼对视觉平衡的追求。它是彩色摄影作品不可缺少的组成部分。

1. 暖色调

在创作一幅彩色摄影作品时，常常需要根据想要表现的主题确定主色调，即选择和利用面积最大或最强烈的色块，让它居于画面的主要地位，借以表达某种情绪、意境和环境气氛，使情景统一，并利用色彩的强烈感染力，给人以深刻的总体印象。

暖色调抹去冬季的寒意，绿叶植物在暖阳的映衬下，使画面表现出温暖治愈的感觉。

2. 冷色调

与暖色调相对的是冷色调，绿色、蓝色等属于冷色调。它在色彩应用中，有助于强化自然、清新、恬静、安宁、深沉、神秘、寒冷等感情色彩。阴天或日出前和日落后半小时的色温都很高，呈现冷色调。

冷色调使风景画面呈现一种迷人的蓝色，使周围的环境更显宁静，整个画面具有较强的层次感。

3. 高调

高调也称为亮调，通常把影调清淡的照片称为高调照片。在风光摄影中，经常采用高调手法展现清秀空灵、辽阔深远的秀丽美景。高调照片虽然以浅色调为主，但仍要求有丰富的层次，小部分的深色调可以突出主体，起到画龙点睛的作用。

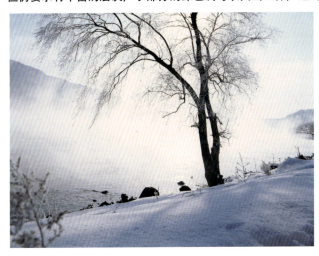

选取浅色调的景物，主体与陪衬体的色调尽量区分开，这样可以将主体衬托出来。

4. 低调

低调也称为暗调，通常把影调浓重的照片称为低调照片。低调照片中的影调绝大部分为深色，整个画面的色调比较浓重深沉。它一般适宜表现以深色为基调的题材，营造庄严、凝重、静穆的氛围，表现沧桑、沉稳的特质。低调照片虽然大部分是深暗影调，也不排斥小面积的亮调。由于大面积暗调的衬托，小块的亮色格外明显，形成视觉中心，使整个画面具有生动跳跃的效果。

借助三脚架和快门长时间曝光，能拍摄到低调效果的夜景照片。

5. 中间调

中间调是相对高调和低调而言的，画面上的影调明暗分布均匀，影像层次丰富。中间调包含两层含义：其一是指明暗关系，既不是亮调，也不是暗调；其二是指反差关系，介于软调和硬调之间，画面中明暗两部分比例均衡。

中间调适合表现的题材比较宽泛，容易带给观赏者真实、亲切的感受，是风光摄影作品中最常用的影调形式，非常适合表现景物的立体感、质感和色彩。

2.3.3 色彩饱和度

色彩的饱和度指色彩的鲜艳程度，也称为纯度，纯度越高，表现越鲜明；纯度越低，表现越暗淡。在手机摄影中，不同的饱和度，能表现不同的情感色彩。

阳光和蓝天可表现出高饱和度的色彩，在该环境下拍摄的景物一般都很鲜活亮丽。

第2章 运用光影与色彩技法

　　使用手机App的渐变滤镜功能,可以加深天空等原本单调的色彩,使色彩饱和度更加饱满,视觉效果更好。

2.4 光线和色调构图

光线和色调是表现被摄对象立体效果和摄影造型艺术的元素。采用光线和色调进行构图是常用的摄影手法。

2.4.1 明暗对比构图

画面上产生明暗对比的原因，是由于被摄对象因受光不均匀而导致出现的明暗反差。明暗对比的画面往往是被摄主体处于亮处，而背景处于暗处，以黑暗的背景来衬托明亮的主体，因此画面反差强烈，对比突出，有效地突出了被摄主体。

画面中以聚光灯的形式将主体人物放置在光照之下，而背景在阴影中简化了画面，使人物形态在画面中的效果更加突出。

2.4.2 和谐色调构图

和谐色调是由相近的颜色或者色环上夹角在90°以内的色彩组成的。和谐色调没有对比色调那么强烈而富有视觉刺激，但却因其无色彩跳跃而让人感到和谐、舒畅，强化了淡雅、肃静与温馨的效果。此类和谐色调常用消色(黑白灰)来丰富画面的表现力，使画面色彩朴素、淡雅。在各种色调的照片中，注意并合理使用消色来增加画面的层次，这是一个成熟的摄影师必须具备的专业素养。

第2章 运用光影与色彩技法

理想地讲，一张照片应该有一个主体和一种主色调，其他的色调只起补充作用，衬托最重要的部分。相似色调的构图给人宁静和悠闲的感觉，而对比色调的构图则倾向于矛盾和冲突。如果采用适当照明，即使是对比色调也能调和，产生和谐画面。光照的选择会影响色彩，曝光也同样可以影响色彩。曝光略微不足产生低调效果，曝光略微过度或使用彩色滤光镜拍摄则可以降低色调反差。

采用适当的光照，即使色彩艳丽的景物，也可以拍摄出和谐的画面。

2.4.3 对比色调构图

对比色调是两种色相上差别较大的颜色相搭配所形成的色彩，常用的对比色调有红与绿、黄与紫、橙与蓝等。由于这类色相差别较大，出现在同一个画面上时能给我们造成一种视觉上的反差，使各自的色彩倾向更加明显，从而更充分地发挥各自的色彩个性。

为了得到较好的对比色调构图的画面，首先要确定画面总的基调，形成色彩上的重心。色彩有情感性，能渲染气氛，影响对象的表达。强烈、醒目的色彩能投射出生命的活力。如果色彩使用得当，即使在画面上不占主导部分，小的色彩对比也能够使某一部分影像具有吸引力。

配合得当是对比色调构图使用的关键，切忌杂乱无章与平分秋色，在对比色调中寻求既对立又统一，在色彩的对立中追求色彩的和谐。

在大面积的蓝色水域中,小鱼身上橘色的条纹与整个画面的色彩反差较大,使其形象凸显出来。

2.4.4 冷暖色调对比构图

冷色调是以各种蓝色调为主体颜色构成的,它有助于强化深沉、神秘及寒冷等效果,而暖色调是以红、橙、黄等具有温暖倾向的色彩构成的,这两种色调如果同时出现在一个画面中,就形成了冷暖色调的对比。

冷暖色调对比的画面,强调的是一种视觉上的反差,给人的视觉感受是极其强烈而鲜明的,带有强烈的冲击性和刺激性,若处理不好则会显得杂乱无章。配合得当是其使用的关键,在冷暖色调对比的画面中,两种色调要避免等量分布,力求在色彩的对比中追求色彩的协调。

冷暖色调对比的画面要避免杂乱无章,可以通过冷暖色彩所占比例和主体、陪衬体之间的虚实关系来协调画面效果。

第 3 章

人物摄影与风光摄影

人物摄影不仅向观赏者展现被摄人物的音容笑貌，还捕捉人物的神韵，揭示人物的独特个性，使人物神形兼备。风光摄影以表现自然风景为主，通过对自然景色的生动描绘，间接地反映或唤起观赏者的审美感受和情感体验。

3.1 人物摄影的取景方法

拍摄人物照片前，先确定主题，然后选择最能表现该主题的构图方式。人物摄影取景时，要考虑背景和人物的画面构成。要强调人物形象时，可以使人物充满整个画面；结合前景、背景效果时，要分析、判断每个画面中会出现的陪衬对象。我们常用的取景方法有特写、近景、中景和全景。

3.1.1 特写

特写一般以表现人物面部为主。通过特写，表现人物瞬间的表情，展现人物的内心世界。在拍摄特写画面时，构图力求饱满。这时，由于被拍摄对象的面部形象占据整个画面，给观众的视觉印象格外强烈，具有极强的视觉冲击力，画面的感染力也因此而增强。

特写镜头要注意拍摄角度的选择，避免人物形象的局部变形。特写照片给人的视觉感受强烈，印象深刻。

特写照片不一定只局限于人物的全身，通过拍摄人物的局部也可以传达画面意境。

3.1.2 近景

人物摄影取景时，近景拍摄的是人物头部到胸部的大致位置，用以细致地表现人物的神态。近景照片多采用横向构图，人物头部的位置可根据空间背景适当留白。

近景人像也能使被拍摄对象的形象给观众较深刻的印象。虽然近景的人物照片没有特写那么强烈的视觉冲击力，但也不乏表现力。

第3章 人物摄影与风光摄影

近景人像以表现人物的面部特征为主，背景环境在画面中占少部分，仅作为人物的陪衬。

拍摄近景人像，我们同样要仔细选择拍摄角度，注意光线的投射方向、光线性质的软硬等因素。人们常常觉得自己太胖或者太瘦，对胖者可以采用俯拍，可使人物的脸型变得稍长一些；对瘦者可采用仰拍，人物的脸型会相对变得丰满一些。

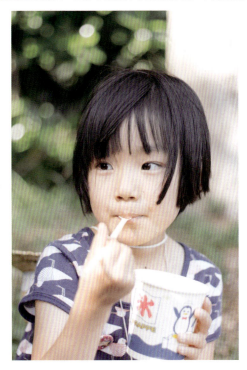

近景的人物照片以表现人物的面部特征为主，画面干净简洁，主体突出，表现有力。

3.1.3 中景

　　人物摄影取景时，中景主要拍摄人物头部至膝盖以上部位。采用中景拍摄时，应慎重考虑画面的布局，以表现人物的神态和周围的环境。采用中景拍摄时，要注意人物的截取位置，以免产生不自然感。

中景人像因为能够拍摄到人物腰部甚至腰部以下位置，所以被摄者姿态的变化就丰富多了，这给画面的构图带来很大的方便。

中景人像比近景或特写人像在画面中有更多的空间，因而可以表现更多的背景环境，使人物得到较好的衬托，人物与背景之间也能产生关联，能够使构图富有更多的变化。

3.1.4 全景

人物摄影取景时，全景是包括背景的全身照，表现人物的动姿。全景包括被摄对象的全貌和其周围的环境。因此，如果是在户外进行拍摄，要明确取景的意图，注意观察、分析周围环境，并选择能够充分展现人物形象、气质的拍摄角度。

全身人像给了拍摄者更多发挥的空间，包括灯光的运用、背景的选择，以及人物的姿势、动作等。拍摄全身人像，我们可以将注意力转移到人物的形体姿态上来，并结合光线和背景来重点表现被摄人物。

拍摄全身人像时，在构图上要特别注意人物和背景的结合，背景在人像摄影中起着至关重要的作用。通过人物的姿态和背景的结合，拍摄者可以将自己的意图表现出来并展示给观众。

3.2 人物摄影的取景构图

人物摄影的构图主要以人物的动作、神态为依据。

3.2.1 竖构图取景

竖构图是人物摄影运用得比较多的构图形式之一。采用这种构图形式可以通过描写表情和神态来反映人物的内心世界，也可以将人物的整体形态纳入画面，使人物显得更加修长、挺拔。同时，对于突出背景效果的拍摄，可以使人物与背景环境相结合，更易刻画出画面的空间感。

在取景时，人物要占据较多的空间，甚至整个画面，这样能非常清晰地刻画人物的形象，从而造成强烈的视觉冲击力，给观赏者以心灵的震撼。

手机摄影、短视频和后期从小白到高手

浅景深可以使背景虚化，更好地烘托主体人物。左图中道路构成的透视线，让观赏者的注意力集中在人物身上。

使用竖构图拍摄人像时，人物肖像占据整个画面，脸部的轮廓可以得到很好的刻画，也较好地表现了人物的内心世界。整个画面紧凑，空白少。

3.2.2 横构图取景

横构图主要用在拍摄协调人物和背景环境的照片上，横构图有利于表现静态的美，能够表达寂静和稳定的画面感。画面中的线条位置、方向直接左右着观赏者的视觉感受。

在使用横构图拍摄全身人像时，如果拍摄对象呈现的是站姿，则不太好处理画面。但如果人物采用坐姿或躺姿，不仅能解决画面生硬的问题，还能起到强调主题的作用。

使用横构图拍摄人像，画面构图稳定，人物的神态也得到较好的表现。

拍摄两个或两个以上的人物时，采用横构图可以使人物横向排列或错落分布，使画面更具故事性。

在画面中将人物看作构成元素，单个元素在画面中如果显得单调的话，那么多个元素便会形成对比和空间延续感。人物前后错落也使画面稳定。

3.3 人物摄影的布局形式

在人物摄影中，画面的不同布局可以赋予照片不同的意义。处理好人物照片中的构成关系，点、线、面、形状等构成要素的合理搭配和协调，是人像构图的关键。

3.3.1 画面布局

人物摄影经常使用中央式构图，这类构图就是把人物安排到画面的中心。中央式构图非常简单，画面中人物形象生动，个性分明，富有感情色彩，能给人深刻的印象，使照片富有感染力。

使用中央式构图，人物居中，占据大部分画面，使画面饱满，人物形象生动。摄影师拍摄时要注意被摄人物的眼神和表情。

三角形构图是一种典型的构图形式。这种构图把人物主体的形体或形体组合调整成三角形的形式，使画面具有稳定感。

三角形具有向上的冲击力和强劲的视觉引导。构图中的倾斜角度变化，可以使画面产生不同的动感效果，而且形式新颖、主体明确。

3.3.2 适当留白

在人像拍摄过程中，作为主体的人物要安排在画面中最能引人注意的位置，摄影师构图时要适当地留白，给观赏者以想象的空间。人像照片中的留白影响整个画面的氛围和表现力。留白的位置与大小合适，可以突出人物，为画面赋予生机。留白尽可能设置在人物视线的前方或运动前进的方向，根据画面的需要来确定其位置与大小。

在拍摄时，人物视线的前方留出空白，为画面赋予生机。

运动中的人物视线前方留出空白给予运动舒展的空间，避免产生憋闷感。在拍摄人物特写时，人物的头部会占据画面的大部分面积，在人物的视线前方需要多留出空白。

在拍摄运动的人物时,在运动的方向留出空白,体现运动的趋势。

3.3.3 人物摄影的摆姿与构图

在人物摄影中,人物的姿态是画面构图重要的组成元素之一,其肢体语言和表情控制在很大程度上决定了相片的最终成像效果。大多数摄影爱好者都没有太多的机会去拍摄专业模特,因此,掌握摆姿和构图的一些基本要领显得尤为重要。

1. 调动人物的情绪

在拍摄人物照片时,调动人物的情绪非常重要。为了提高成功率,摄影师可以在拍摄前告诉拍摄对象,自己想拍出什么感觉的照片,并与其多做交流。另外,在拍摄的时候,摄影师要不断地鼓励拍摄对象,一直要让其将注意力保持在自己的镜头上,连续地拍摄,让其感觉拍摄的过程很快乐、很流畅。即使在拍摄过程中拍摄对象的表现不好,摄影师也要多加鼓励,使其表现越来越好。

2. 站姿拍摄

很多人物摄影师都偏爱拍摄女性模特。相对男性模特而言,女性模特更具表现力和可塑性。在拍摄女性模特时,表现赋予身体魅力的曲线是必不可少的。专业模特可以根据摄影师的意图摆出千姿百态的造型。而摄影师要充分调动模特的灵活性,让模特尝试不同的动作,使其身体充分展现美感。

第3章 人物摄影与风光摄影

眼睛是心灵的窗户,也是人物摄影最重要的表现部分,表现好眼睛对于展现人物的性格特点,渲染画面情绪起着至关重要的作用。人像拍摄通常使用单点、单次对焦模式,针对人物的眼睛精确对焦,这样才能保证眼睛清晰。

摄影师拍摄站姿人像时,画面中都会有手部和脚部的表现,这些表现虽然在整个画面中所占比例不大,但如果处理不好,会破坏画面的整体美观。摄影师拍摄时一定要注意模特的手部、脚步的姿态和完整。

3. 坐姿拍摄

在人像摄影中，人物的坐姿造型动作可以说是最为常见的人像摆姿方式之一。

拍摄模特坐姿时，模特要尽量避免将整个身体陷入椅子。正确的坐姿可以避免垂肩、凸肚和双下巴。背部挺直，身体挺直，上半身稍微向前倾，将身体重心移到大腿上，这样的仪态更好看，显得腿比较纤细。如果模特腿部不够笔直，可以通过侧坐来掩盖人物腿部的缺点。

此外，在拍摄女性坐姿造型时，模特的姿态与气质要一气呵成，能大大增加照片的魅力。如果图片中有两人以上的主体元素，可以通过互动的状态来进行构图。

两人的坐姿具备三角形构图的特点，合并在一起也很对称，高个女孩的位置呈斜线构图，引导视线前往另一个女孩，表现双方的互动状态。

4. 躺姿拍摄

躺姿照片虽然看起来漂亮，但拍摄起来有一定难度。躺姿拍摄的拍摄角度尤为重要，把握不好会造成模特脸部变形，或身材比例不协调等问题。

躺姿拍摄可以采用对角线构图从高处进行俯拍，表现构图的稳定、安静。

侧躺更容易展现模特迷人的身体曲线以及女性的妩媚和性感，比较适合时尚性感的摄影风格。侧躺的要领是腰部下压，臀部翘起，这更能突出身体的S曲线，双腿宜采用一曲一直或小腿交叉的姿势。

5. 利用道具

人像摄影经常会使用一些道具，比如鲜花、风车、气球、帽子、眼镜、包、伞等。使用道具能够让人物的姿态、动作、表情有所依托，可以更好地烘托画面气氛，美化和丰富人物形象，常常为整个画面起到画龙点睛的作用。

3.3.4 选择背景

一幅好的人物摄影作品力求突出模特，主次分明，以达到简洁明快的艺术效果。人像摄影的重点就是反映人物的容貌和气质，背景要尽量简洁、生动一些。这样就可以有更多的空间表现主体人物，避免喧宾夺主，使人物更加形象和生动。

1. 使用简洁的背景

想要获得更好的拍摄效果，摄影师就必须尽可能减少分散注意力的背景因素，简洁、协调的背景能够更好地突出人物。墙壁、幕布等是最容易找到的单色背景，可以避免杂乱的背景分散观赏者的注意力。

冷色调的简洁背景，烘托出人物冷静、自信、专业的一面。

2. 选择富有感染力的背景

摄影师使用镜头拍摄人像时，如果纳入的环境范围很大，而且难以用浅景深来突出人物，在这种情况下就需要更加精心地选择背景；如果环境本身就是很好的一幅风光照片，再把人物安排到合适的位置，通常都会得到满意的作品。

第3章 人物摄影与风光摄影

3. 利用透视营造延伸感

在人像摄影中,透视是获得理想背景的很好方案。拍摄时,摄影师要仔细观察周边的环境,如墙壁、走廊、树木、围栏等,这样可以轻松地找到透视线条。透视能够增强画面的空间感和延伸感,使画面简洁又不喧宾夺主。

利用环境本身具有的线条,引导观赏者的视线汇聚到主体人物上。

3.4 人物摄影的拍摄角度

照相机的角度,实际上是指摄影角度。对同一主体进行拍摄时,照相机的摄影位置不同,拍摄的人物照片所表现的感觉也不同。角度大体上包括从高处向下拍摄的俯视角度,在被摄体的视平线拍摄的平视角度,还有从低处向上拍摄的仰视角度。

3.4.1 俯视角拍摄

俯视角拍摄即摄影师在高于被摄体的位置进行拍摄,这种俯视角度有利于人物脸部的特写,易于表现神态和表情,但是近距离的拍摄,人物脸部会扩大,腿却会变得很细。另外,俯视角拍摄不仅缩短人物身长,当人物的脸部在画面中心时,还会形成头大身子小的效果,摄影师真正拍摄时一定要全面考虑多方面的影响。

利用俯视角拍摄人物特写,可以很好地表现人物的神态和表情。

利用俯视角可以表现多种有趣的表情、神态和运动。但是俯视角拍摄的特点在于扭曲图像,因此在人像照片中使用该摄影角度的频率不是很高。

3.4.2 平视角拍摄

所谓平视角拍摄，是指在拍摄点与被摄体相同的高度进行拍摄。我们早已熟悉和习惯了平视角拍摄的照片所表现出的视觉感，但是这样的表现方式过于平凡。利用近距离拍摄人像神态的照片，多用在抓拍的照片上。

平视角拍摄是最为常用的拍摄方法，结合三角形构图等经典构图方法，可以用于表现稳定感的画面。

在日常拍摄中，平视角拍摄的照片给人中规中矩的感受，不易拍出刺激视觉感官的效果。

3.4.3 仰视角拍摄

有俯视角的拍摄就会有仰视角的拍摄，这是两个相对的角度，拍摄呈现的效果也不一样。俯拍的人物显得娇小，仰拍的人物显得高大。

拍摄剪影的时候，要注意整体环境的干净，人物要处在比较突出的位置上，采用仰拍等视角，让天空和干净的背景占据的画面较多。

3.5 风光摄影的构图

风景照片的被摄物本身就是一幅美丽的画，风光摄影的关键在于从被摄体获得灵感，并用正确的方式拍摄风景，即要明确摄影的主线。拍摄风景照片的技术关键在于画面的布局。

3.5.1 选择拍摄题材

人物照片，特别是运动类抓拍摄影中，摄影师应具备短时间内正确取景和确定构图的能力，与此不同的是，风景照片的优点在于可利用充足的时间进行思考后再取景。对于不同的风景，取景的范围不同，表现的感觉也不同。再美的风景，若取景不佳，也不能拍摄出摄影师所要表达的情感。比起人物照片，风景照片中的取景显得更加重要。

选择合适的拍摄题材，可以表达拍摄者更多的思想感情。面对风景时，拍摄者往往要对许多拍摄对象进行筛选，选出最想表现的主体和最能传达意蕴的主体。

第3章 人物摄影与风光摄影

一般来说，黄金时间段是拍照的最佳时机，即当太阳接近地平线的时候（晨曦和日暮时），光线最为柔和，也最能营造氛围。

建筑物特有的线条常会引起拍摄者的兴趣。不同线条的交错，增强了画面的空间感。

3.5.2 选择摄影位置

手机的摄影位置直接影响主体的形态或光线的位置,因此定位是构图的要素之一。所谓定位,是指摄影位置,即摄影点。即使拍摄同一被摄体,手机的摄影位置不同,摄影作品的效果也有差异。

对于拍摄来说,角度的选择也起着决定性的作用。同一景物由于拍摄角度的不同,同样也可以产生不一样的画面效果。在拍摄时,选择好拍摄地点,对于是否能充分表现主体对象的造型是尤为重要的。

利用仰视角进行拍摄,拍出的照片更具视觉冲击力。利用仰视角拍摄产生的独特透视关系,使建筑物显得更加宏伟、壮观。

3.5.3 画面构成的条件

前一节中提到,拍摄者应该从多个角度观察被摄体后,再确定手机的位置,但是要拍摄一幅上佳的摄影作品,只选择一个好的角度是远远不够的。

有时被摄主体的本身形态很好,但不得不包含周围多余的背景要素。这样的构图虽然实现了被摄体的最佳表现,却也不能期待创作出最完美的作品。

构成画面的最佳条件不仅集中在被摄主体上,而且被摄主体所处环境的背景、光线、色彩对比、形态等要素也要齐全。但是,环境条件不是那么容易构成的,只能根据当时的状况尽可能地选择适合的画面构成。这也是对摄影师的一种考验。

1. 背景的选择

背景的选择决定照片的成败,因此拍摄者一定要认真考虑背景的表现。带有自然纹理的背景会增强景物的自然美感。如果想要突出主体,简单、朴素的背景是不错的选择。

第3章 人物摄影与风光摄影

照片的背景可以反映主体的环境，延伸画面的视觉感。背景可以映衬主体，烘托画面意境，给观赏者更多的想象空间。

2. 光线的运用

随着时间、季节的变化，不同的光线变化让景色呈现不同的景象。而每一种天气都有自己独特的光线特征和气氛。在拍摄时，拍摄者要考虑什么样的光线可以传达所要拍摄的风景的意境。

在夜晚灯光的映衬下，景致会改变原有的色彩，展现迷人的梦幻感。

3. 线条的利用

自然界是一个线性世界，风景中的线条更是不胜枚举，地平线、弯曲的河流、垂直于地面的树木，以及各种色彩的差异形成的视觉上的交界线等都是线条。

景物本身所特有的造型线条是很好的拍摄题材，它可以很清晰地传达拍摄者所要表达的意图。

4. 色彩表达情绪

自然界是一个五彩缤纷的世界，色彩在画面中的反映要么和谐，要么对比，或者在对比中求得统一，拍摄者通过摄影画面的色彩情绪将自己的感悟传递给观赏者。

金色常被用来拍摄秋季的景色。大片的金色麦田，使人感受到丰收的喜悦。

3.6 拍摄水景

以水景为自然风景的拍摄题材是非常有趣的题材。因为水景亦动亦静，富有变化且充满神秘感。拍摄平静的水景，常使用水平线构图法来表现水平面的平衡和宁静感；而对于活动的水景，可以打破这种画面的平衡感以寻求新鲜的感觉。

1．拍摄溪流和瀑布

溪流和瀑布是自然山水中最富有诗意的景观，它们或飞流直下，或绵延宛转、千姿百态。溪流和瀑布是自然风光摄影爱好者所热衷的拍摄题材。选择合适的季节，寻找有特色的溪流和瀑布，是拍摄一幅好照片的前提。溪流和瀑布多位于山谷之中，在选择拍摄位置时，往往要因地制宜。

拍摄瀑布时，可以根据瀑布的不同造型，采用整体或局部构图方式进行拍摄，展示主体对象的特征。

拍摄溪流、瀑布时可以灵活选择取景角度，从而拍摄出不同效果的照片。平视角接近日常欣赏的高度，能使人产生身临其境的亲切感受。低角度仰拍时，瀑布在透视上的变化大，有利于表现景物的层次；俯拍则可以摄取更多的周边景致，表现出溪流的平面状态。

手机摄影、短视频和后期 从小白到高手

使用平视角拍摄的人造瀑布,画面显得亲切又迷人。

拍摄溪流和瀑布经常使用1/2秒至数秒的快门速度展现柔美的画面。采用较长的曝光时间能够记录下水流的轨迹,拍摄出如梦如幻的流水效果,别有一番情趣。快门速度越慢,水流的流动感越强烈。

在溪流前添加前景,增加了画面的层次感。同时,色彩上的差异,使画面更具视觉冲击力。

第3章 人物摄影与风光摄影

2. 拍摄江河湖海

江河湖海是自然风景中富有魅力的景观，是很多风光摄影师必拍的主题。它们亦动亦静，富有变化且充满神秘感。

在散射光照射下，水面受光均匀，色彩比较淡雅柔和，没有明显的反光。平静的水面犹如一面巨大的镜子映射着周围的景色及天空的颜色，展现了梦幻、神秘的色彩效果。

拍摄水景要注意避免画面空旷，尽可能地选择适当的前、后景来丰富画面层次，海岸边的礁石、小船、湖边的树木等都可以作为陪衬体来加以利用，它们可以使空旷的画面生动起来。我们也可以利用环境中标志性的景物作为陪衬体，在画面中体现鲜明的地域特征和季节特征。

蜿蜒曲折的海岸线具有独特的造型美，在岸边景物的映衬下，更显大海的深邃与广阔。

3.7 拍摄山景

拍摄以山脉为主体的风景照片时，多选择俯视或平视的角度进行拍摄，以展示山脉连绵的空间感。

曲线构图表现的是物体本身的形状或运动的轨迹，这种方式没有特定的形式，物体的每一个组成部分都可与曲线建立某种关联。由于山体的不规则性，从远处看，山峰之间相连的部位也就形成了一条不规则的曲线。

层叠的山峦显示着自然的力量，连绵起伏，揭示着自然的神奇。由于倾斜的线条给人以动感，用斜线构图来表现山棱线的节奏感是较为常用的方法。正面光线拍摄则有利于体现山体的纵深感。山势在其走向和光线作用下产成了明暗关系，体现了一种动向的节奏感。

有雾的天气会给山景增添一份诗情画意。左图以折线的形式来表现雾气环绕的山脉。而远景中的山脉因为雾气显得渐远渐淡，给画面营造了梦幻般的仙境氛围。

3.8 拍摄原野

平原和草原这类开阔的地方是最难以拍好的风景，原因就在于它们常常没有让人产生明显的兴趣点。在大多数情况下，景色的辽阔是拍摄者想要表达的内容之一，但是在画面中，观赏者需要有注意的焦点。因此，拍摄者需要寻找当地特有的东西，并利用它作为兴趣点来对景色加以表述。

摄影画面上的色彩构成能够给人一种强烈的视觉感受，通过色彩向人们传递情感。平原上的色彩比较丰富，尤其是到了秋天，天气多变，平原上景物的层次也越丰富。平原的气氛是通过色彩传达出来的，通过色彩的变化及地面本身的起伏，平原的气氛得以体现。

画面中的油菜花平原与河水的色调变化使画面的色彩更为丰富，明暗的对比使风景更加迷人。

在画面中，天空占据了画面的三分之二，使画面显得宁静、高远。

3.9 拍摄树林

垂直线可以表现景物挺拔向上的感觉，有助于表现景物的高大形象。垂直线构图法常用来拍摄森林和树木，画面给人向上、有力的感觉，画面中有成排的树时感觉会更加强烈。

在画面中一条直线代表的是个体，而多条垂直线的存在体现的是一种气势和状态。采用垂直线构图法来拍摄树木时，若是单棵的树木，需要有与之相对比的物体存在，以体现树木生存的状态和环境；若表现的是树林，则强调的是整体的气势。

不同的色彩有不同的视觉感受，很多时候，靠一种色彩来强调或突出某种气氛或情绪是不够的，单一色彩的画面往往没有对比色画面给人的视觉感受那么强烈。在具有多种色彩的画面中，首先要确定画面的基调，再通过色彩的对比来达到我们想要得到的效果。

在画面中，使用冷暖色调的调和，既可以表现树木旺盛的生长状态，又可以使画面显得稳重、深沉。

3.10 拍摄沙漠

沙漠流动性较强，再加上风力的作用，因而造就了沙漠所特有的曲线。因此，突出曲线就成为表现沙漠形状的最好方式，或绵延，或起伏，沙漠的曲线美得到了最好的诠释。

不同的光线会赋予物体不同的表现力，沙漠也同样如此。顺光下的沙漠略显平淡，而逆光下的沙漠由于光影关系的存在则赋予了沙漠更多的神秘气氛。中午的阳光过于强烈，而早晚的光线则更适合表现沙漠逆光的效果。

在侧逆光下，沙漠柔和的曲线美会得到很好的展现，若画面中加入动物和植被，则会体现沙漠的生机和悲壮的美。

广袤的沙漠总给人以荒凉、苍茫的感觉，在画面中只拍摄连绵的沙丘有时会显得很单调。如果在画面中适当安排一些沙漠中的生物，会使画面更加生动，让人产生丰富的联想。

拍摄沙漠时，往往需要寻找一个视觉上的焦点，如一只动物或者沙漠中生长的植物等，把它们安置在画面的视觉中心点上，有助于丰富画面，起到画龙点睛的作用。

3.11 拍摄雪景

　　冬天的雪后别有一番景致，银装素裹的世界成为许多摄影师的最爱。拍摄雪景很容易得到高调的照片，画面以白色或浅色的亮调为主，辅以小面积的深色的拍摄主体，而白雪则提供了拍摄高调照片的背景。白雪覆盖了杂乱的物体，使拍摄场景得到净化，主体更加突出。

在光线比较柔和的情况下，白雪的反射不是很强，与景物之间反差相对较小，有利于表现白雪与景物的平衡。

　　雪景虽是大范围的白色，但是在特殊光线的作用下，呈现在摄影画面上的雪景会出现不同的色彩变化。早晚的光线会使雪景披上一层霞光，雪白的景色变成了暖色调，而由于光线色温的存在，在背阴面的雪景则会出现蓝色调，在画面上形成一种对比色。在拍摄雪景时，增加曝光会还原雪的颜色，而减少曝光则会使雪景变暗，利用光线有意识地改变色彩则可以起到改变人们视觉习惯的效果。

利用色温的变化，使拍摄的雪景画面略带暖色调，给人一种温馨的视觉感受。

3.12 拍摄建筑

建筑的风格表现了城镇和城市的特征，不管是哪一种建筑都有自己的特征，摄影师要考虑什么位置、什么样的光线能够诠释这种特征。

正面视角构图时采用平视的方法进行照片的拍摄，适合拍摄大场景与四平八稳的主体。所拍摄的照片画面较平稳，不易产生透视变形，但对视觉的冲击力不大。

采取正面视角进行拍摄时，可以更好地利用主体本身的色彩、造型或运用景深的控制来打破画面的单调感。

在仰拍建筑时，最好找一个与之相关的物体作为陪衬体，这样既可以产生画面上的关联，又可以通过对比来体现建筑物的高大外观。

采用仰视角拍摄，会使被摄物体看起来更为高大、重要，且具有戏剧性张力，也可以让观赏者感到自己在由下往上看，有身临其境的效果。

手机摄影、短视频和后期 从小白到高手

在拍摄建筑物时，有效地利用光影关系可以展现建筑物的立体感，而特殊的光线则会形成特殊的光影效果。光线会使我们平时所见的建筑物产生明显的明暗变化，再加上独特的拍摄视角，建筑物会产生更多形式上的变化。

借助街巷形成的光影进行构图，展现其特有的美感。同时，画面中一角的天空，照射在墙面的阳光成为了画面的亮点，起到了画龙点睛的作用。

雨雪天出门，我们更容易拍到城市中那些少见的、具有故事性的画面。敏锐的摄影师可以抓住任何瞬间美景，拍摄出特殊天气下的建筑之美。

第 4 章

静物摄影与运动摄影

　　静物摄影是日常生活中常见的摄影题材,无论是拍摄家中的花瓶还是美食,摄影师可以通过组合对象或设置光线,来寻找最佳的拍摄效果。运动摄影则包括体育活动、各类动物的活动等,摄影师可以明确地再现被摄主体及其生存环境,同时又要使作品具有创造性。

4.1 掌握静物摄影

静物摄影是日常生活中常常接触到的摄影题材,摄影师通过静物摄影可以锻炼构图、布光等能力。

4.1.1 色调结合情绪

在静物摄影中,色调与情绪相互制约,使用不同的色调进行构图,可以传达摄影师不同的思想感情。一幅优秀的静物照片能与观赏者的情绪存在相互影响的关系。如绿色有使人镇静的作用,同时也是一种很好的平衡色。

拍摄静物的关键在于直接表现主体。在柔和的光线照射下,画面形成的明亮色调,简单而又直接地烘托被摄体。

利用室内的暖调光源,很好地呈现不同材质物品所折射出的不同光泽。虚化背景,可以更好地突出主体。

4.1.2 表达意念形式

　　静物摄影的构思就是要通过一组静物表达作者的一种意念，如表现静物的特征、形态和质感，用于观赏和鉴定等。由于表达意念的不同，静物摄影在创意和构图上也就有所侧重。静物摄影如用于观赏，摄影师就要注意表现静物的形和质；用于宣传，就要注意表现静物的外表特征和实用功能等。因此，在构图、用光及背景安排上，摄影师都要根据静物摄影表达意念和目的的不同而有所区别。

夏日阳光下的汽水瓶，让人联想起青春的热情和活力。

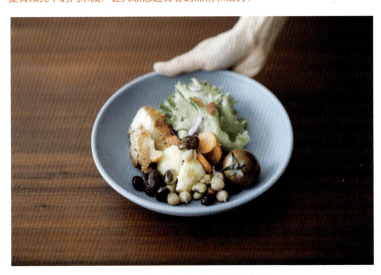

做好营养搭配的一盘沙拉，清新恬淡，暗含一人食的意味。

4.1.3 组合拍摄对象

摄影师开始拍摄静物题材之前,首先必须确定拍摄对象。静物摄影常见的主体对象包括自然物体和人造物体。确定拍摄对象之后,便可对画面上造成影响的物品和其他内容进行排列,并准备好必要的灯光、反射体和其他设备。摄影师可以通过增减物品来构造组合,直到获得满意的效果。通过选择拍摄对象组合的色彩对比、协调来突出画面主体。

使用横构图拍摄冰块与红色静物,通过整体造型中的色彩对比,突出红色草莓与辣椒的主体感。

4.1.4 拍摄对象的照明

光线的运用对静物摄影非常重要。光线直接影响静物的色彩、影调和形态的表现。因此,拍摄同一静物时,如果光线不同就会产生不同的意境。

明亮的光线使画面呈现明快、洁净的高调效果。

第4章 静物摄影与运动摄影

柔和的光线可以使画面显得自然、柔和。

4.1.5 选择拍摄角度

静物本身的外形是固定的，但我们可以从不同的角度去观察对象，找一个能够突出并清楚表达对象的角度，然后安排拍摄的布局。

使用俯视角可以拍摄美食和器皿的细节，同时，景物的分布增加了立体感和空间感，增强了主体的表现力。

4.1.6 选择搭配背景

拍摄对象的背景和环境,影响着主体形象的意蕴和视觉美感的表达。在按动快门之前,摄影师需要留意主体对象所搭配的背景与环境,考虑它们在画面中所起的作用。由于静物摄影的主体对象一般相对较小,因此尽量使用简洁的背景更易于突出主体。

使用简洁的背景是将拍摄对象突出于画面之中最有效的途径。

要简化背景,突出主体,一种方式就是使用纯色背景。这样能够避开杂物的影响,有效地吸引观赏者的注意力。

采用单纯色彩的背景来衬托主体进行拍摄,使画面简洁且具有视觉冲击力。

4.2 拍摄金属、透明物品

很多摄影师对金属制品和透明物品的拍摄感到头疼，这些物体表面的反光让他们不知所措。

1. 拍摄金属制品

摄影师拍摄金属制品时，应当格外小心金属制品表面的反光，金属制品的体积通常较小，故而也要采取特写方式进行拍摄，拍摄时需要注意缩小光圈并准确对焦。

为了使冰冷的金属具有生命力，则以直射光源、低调拍摄较为合理，因为金属制品本身极易反光，所以应当利用一些反射光线进行拍摄。

直接使用灯光拍摄时，如果高光部分的光线控制得不是很好，层次被高光填充，会造成局部曝光过度。为了避免类似的情况发生，我们可以使用反射光源来控制反光效果。

利用金属制品的反光特性，保留反光，只要位置合适，可以很好地表现物体的质感。在布光时，要尽量注意灯光在反光物体表面的形状。

2. 拍摄透明物品

拍摄玻璃器皿的时候有着和拍摄金属物品类似的问题，就是反光问题。因为玻璃材质的物体呈透明状，光线穿透能力较强，所以在用光的时候应更加细腻。对于透明的玻璃容器，应当拍出它的层次和光泽感，因此，需要充分利用间接照明和光的反射。

使用浅色背景，结合侧光可以表现主体对象的通透感。

4.3 拍摄美食

拍摄美食最重要的是要表现食物的美味。食物种类很多，一般情况下，拍出光泽效果能让其显得更加可口。因此，大多数食物适合采用直接照明的方式进行拍摄，直接照明可以制造出强烈的亮区，让食物看上去色泽鲜艳，更加诱人。

从食物拍摄的角度来说，最容易拍摄的是色彩鲜艳的食物，诸如日式料理的海鲜丼、散寿司，或是西式糕点、下午茶等，都是色彩很丰富的食物。

利用日光照出来的色彩是最丰富、最饱和的，不过有些拍摄地点的玻璃幕墙会造成色偏的现象，拍摄时需要注意设定白平衡。

使用手动对焦，制造适当的浅景深场景，使多个食物排列起来，创造出丰富的色彩叠加效果。

手机摄影、短视频和后期从小白到高手

如果觉得单纯拍摄食物太单调又无聊或是整个画面没有活力,又想要在自然情境下生活化照片,最简单的方法是使用完全免费的道具——双手。当然,手在照片里面还是配角,它在画面里是有意义的(拿着三明治、刀叉、酒杯等)。

如果拍摄的主体比较单一或体积比较小(如水果、果干或坚果),可以采用双手捧住或集中在碗里来进行拍摄。这样不仅可以聚焦人的视线,也可以展现食物的实际比例。

美食的构图一般指食物的摆放,其中又包含比例、近距离、裁切等。比例和平衡有密不可分的关系,因为比例正确,画面平衡,整体感觉会让人很舒服。画面的比例不单指摆设或位置,画面的装饰(食器、背景、道具等)和食物的比例也很重要。

如果不知道要从何处开始摆放,我们可以将要拍摄的主体放置在画面的正中央,然后以它为正中心往画面的四周慢慢加入要摆设的道具。

4.4 微距摄影

随着手机摄像头硬件实力的提升,人们越来越多地使用手机来记录生活场景,很多人经常会使用微距拍照,因为微距更能表现某一方面的细节,能有很好的表达效果,能让人直观地欣赏这个物体的细节。

1. 选择背景

与普通静物摄影不同,微距或近距摄影对画面的组合要求不多。通常,如果与拍摄对象过于接近,场景中就不需要其他的物品了。也就是说,摄影师需要仔细考虑照片的背景,确保背景能够对拍摄对象起到补充作用。

拍摄小荷才露尖尖角的情景,利用前后景的绿色,衬托花瓣的粉嫩,使用简单的背景衬托花朵的娇艳。

2. 选择对焦

很多高端手机都有不错的背景虚化功能,摄影师在进行微距摄影时,画面很容易出现对焦失误的情况,因此,摄影师应保持足够的耐心,延长对焦时间,等待焦距变清晰后,再按下快门,完成拍摄。

使用暗色的布料作背景，保持背景的干净、简单，调整焦距，待主体清晰后按快门，让主体更加突出。

3. 选择微距镜头

所有镜头都有一个最近对焦距离，如果镜头离被摄物体太近，小于最近对焦距离时，是无法对焦的，所以对于微距摄影来说，普通的镜头如果无法满足拍摄需求，用户可以根据需要选择市面上的手机专用微距镜头，这样就能够拍出更佳的微距细节。

为了尽量减少拍摄时因身体的抖动而使镜头抖动，摄影师在按动快门的过程中一定要屏住呼吸。因为微距镜头的对焦范围很小，所以哪怕是轻微的抖动都会影响最终的成像。

4.5 拍摄植物

　　源于对大自然美丽事物的欣赏，植物始终是很受摄影师欢迎的拍摄对象。植物的种类繁多、色彩丰富、形态也各具特色。在拍摄时，如何将植物很好地融入画面中，利用环境突出主体，这就要求摄影师在拍摄过程中尽可能地去寻找最能体现其艳丽色彩、质感和特殊形态的构图。

4.5.1 色彩的把握

　　色彩是拍摄植物题材的关键所在。在确定了拍摄主体后，摄影师就要考虑与之相配的景物色彩。在拍摄以植物为主的照片时，摄影师应尽量简化背景，减少画面中与主体无关的对象，或是使用不同的背景颜色来衬托主体，突出主体。

白色的莲花在暗色调的背景衬托下，优美的形态和洁白的色彩都显得尤为突出。

拍摄时，植物的色彩显得尤为重要，即使背景简单，主体的色彩给人的深刻印象也是一大亮点。

4.5.2 拍摄角度的选择

拍摄植物照片时，摄影的角度非常重要。相同的被摄体，由于拍摄角度的不同，其画面效果也会大不相同。

拍摄角度是指相机相对于拍摄对象的位置，可分为俯拍、仰拍和平拍等不同的摄影角度。角度稍微变化，也会对构图带来影响，所以，我们要认真观察拍摄对象，为之选择适合的拍摄角度，并要考虑拍摄对象与周围环境之间的相互关联。一般来说，便于观赏的花圃或花坛里的植物，多采用俯视角拍摄，而较为高大或处于高处的植物多采用仰视角来拍摄。

使用俯视角拍摄花卉，可以将其盛开的形态一览无遗地在画面中进行展现。同时，花朵形成的棋盘式构图，让画面富有节奏感。

采用仰视角拍摄的花卉，展现了花枝的柔美姿态。花朵倾斜的形态，表现出它生长的方向感。

4.5.3 影调与层次的把握

影调主要是指拍摄主体受照射光的影响而产生的明暗层次。光线不同,拍摄主体所产生的影调也不相同。

顺光下拍摄的对象,画面效果柔和、自然。将画面中除主体外的背景进行虚化,衬托主体对象。

顺光拍摄,就是使相机拍摄的方向与光线投射的方向一致的拍摄。使用顺光拍摄时,由于被摄对象受到光线均匀的照射,主体对象几乎没有明显的投影,细节可以很好地呈现在画面中,但同时也减弱了对象表面的纹理效果,因此能够得到影调较为柔和的照片效果。

逆光拍摄与顺光拍摄的方法正好相反,画面的效果与顺光拍摄的也完全相反。逆光下的拍摄主体,会产生类似透明的效果,整个画面影调清新,层次丰富。需要注意的是,逆光拍摄可能会出现曝光不足的问题。

逆光拍摄让花朵的色彩饱和度和质感得到加强,层次丰富,主体突出。

使用侧光拍摄时,由于被摄对象一侧受光,另一侧背光,因此,被摄对象有明显的明暗面和投影,对景物的立体形状和质感有较强的表现力。侧光拍摄在摄影构图时要注意突出主体。

利用侧光进行拍摄,可以增强主体的立体感,周围点缀些装饰品,将主体部分清晰地呈现在画面中。

4.5.4 形态的运用

在拍摄植物题材时,摄影师要综合利用拍摄现场的各种条件,对各种因素有取舍地加以选择和利用,如光线、背景等各种因素,来充分展现主体的形态。

利用背景砖块摆出的三角构图,更能衬托主体植物的茂密,画面的构成也具有稳定感。

给画面换上单一的纯黑背景,更能展示主体的特异形态,制造富有情感的气氛。

4.5.5 表现画面意境

为了使画面具有某种特殊的意境,在拍摄植物题材时也需要借助一些特殊的手段来表达摄影师的目的,使画面脱离平淡。

为了表现画面的意境,经常采用虚实对比的艺术表现形式,它是借助镜头的特性完成的。运用虚实对比,目的是突出主体,渲染气氛,增强艺术效果。利用大光圈可以将被摄主体前后的景物虚化。在曝光过程中,摄影师变换焦距或者晃动手机,也可以获得虚实相生的画面,达到一定的艺术效果。

利用虚实对比的方式拍摄花卉场景,运用不同的景深效果制造光线柔和、气氛浪漫的画面。

4.6 体育摄影

体育摄影是把体育运动中的扣人心弦又稍纵即逝的精彩瞬间形态捕捉下来，强化观赏者对体育竞技惊险、激烈和趣味性的艺术审美感受。体育摄影作品虽然是静止的画面，但它呈现给人们的却是紧张激烈的竞赛气氛和惊险优美的瞬间。

4.6.1 了解比赛节奏

体育摄影主要靠现场抓拍。在每一场体育比赛中，具有典型、象征意义的精彩瞬间是有限的。因此，拍摄体育比赛，摄影师首先应该熟悉基本的比赛规则和规律。当摄影的技术操作已不再成为问题时，摄影师对运动项目的了解越深入，越能够增强对典型瞬间的预见性，在拍摄时更加得心应手。

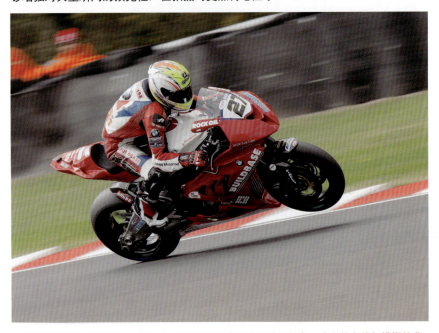

抓拍运动员风驰电掣的一瞬间，使人们体验到摩托车运动的魅力。清晰的主体与模糊的背景使画面更具速度感和运动感

4.6.2 选择拍摄位置

体育比赛拍摄位置的选择是至关重要的。一个有利的拍摄位置和精彩的照片往往是紧密联系在一起的，对于捕捉关键动作的瞬间起到很大的作用。拍摄时，摄影师尽量选择靠近运动员，并尽可能避免拍摄时有杂乱背景的位置，尽量选择赛事高潮容易出现的地方，如短跑比赛的起跑点，跨栏比赛的栏架处等都是表现项目特点和赛事高潮的最佳位置。

4.6.3 设置快门速度

大多数的体育比赛都注重速度，因此体育摄影常常设置较高的快门速度，并启用连续对焦和高速连拍功能抓取瞬间的动作。想要定格精彩的瞬间画面，至少应该保证快门速度达到1/250s以上。

一般使用摇拍法移动镜头，用镜头追踪主体，并且使主体在曝光过程中处于画面的同一位置。这样一来，主体与镜头之间接近相互静止，而背景与镜头之间相互运动，在长曝光下背景自然会变成模糊的轨迹线，而主体清晰。

预判主体路线，对焦主体运动轨迹上的某个物体，然后长按屏幕锁定焦距，等手机追随到预定地点时再按下快门。

4.7 动物摄影

动物是人类的伙伴,也是摄影师们喜爱的题材。但让动物长时间保持我们想要的姿势很难。因此,在拍摄动物时摄影师需要有足够的耐心和娴熟的技巧,可以根据不同对象的不同特性、不同场景、不同时机,选择适合的构图方式进行拍摄。

4.7.1 接近拍摄对象

动物活动性大,经常需要进行抓拍。除了手机自带的变焦系统外,摄影师还可以使用外置的广角镜头用于拍摄更大范围的场景,长焦镜头可将远处的动物拉近进行拍摄。另外,拍摄动物时要尽量避免使用闪光灯,因为闪光灯的刺目效果,可能会把动物们吓得四处逃窜。

野生动物对人类保持着相当高的警觉,这给摄影师的近距离拍摄制造了不小的麻烦。除了使用长焦镜头拍摄之外,同时摄影师还需要巧妙地伪装和隐蔽,让野生动物觉得你是它们周围环境当中的一部分,经过长时间的蹲守,加上机遇的巧合,并配合熟练的拍摄技术,这些客观因素结合起来,才能拍到理想的照片。

拍摄动物的主要困难不在于技术,而往往在于怎么接近拍摄对象。在动物园里拍摄野生动物是一个比较适合的场合。

第4章 静物摄影与运动摄影

将特写画面加以突出、放大，最具鲜明特征的一面会给观众留下深刻的印象，紧凑的构图更具吸引力。

4.7.2 抓准瞬间

不管是野生动物还是家养的宠物，它们好动的天性决定了摄影师要在观察的过程中抓拍它们活动的精彩瞬间，尤其是处于快速运动状态中的动物。这就要求摄影师对动物做出预先的判断，然后进行抓拍。

摄影师抓拍运动中的动物，可以使用事先定焦的方法，等待动物进入照片中心后再按快门进行拍照，轻松定格动物敏捷的动作。

101

4.7.3 突出特征

拍摄动物题材可以从动物状态和形态两个方面去表现。状态主要表现动物生活习性,如休息、玩耍等,可以展示其个性特点。而形态主要表现各种动物所特有的造型美感。

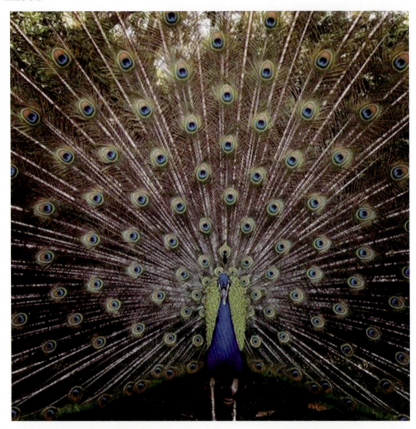

拍摄动物时,可以突出拍摄对象本身所特有的色彩。如上图中正在开屏的孔雀,羽毛构成的汇聚线构图将观赏者的视线自然引向主体对象。强烈的颜色对比,让画面更具视觉冲击力。

4.7.4 利用环境衬托

每一种动物都不是独立存在的,它们都有其赖以生存的特定环境,拍摄时要注意环境和背景对被摄主体的烘托,以体现动物们的生存环境。在照片画面中,背景不仅能够衬托被摄主体,还能够烘托画面气氛。

选择具有象征、隐喻意义的环境来拍摄,能够深化主题,启发观赏者的联想,而具有时代特征或地域特征的环境,不仅是画面形式的背景,也是画面主体内容的背景。此类环境能够与被摄主体产生联想,强化和丰富整个画面的主题和内涵。

第4章 静物摄影与运动摄影

选择一个让猫感到舒适和放松的环境,主动地让相机跟随着它们,猫喜欢钻进狭窄的空间,储物柜中的猫营造出猫群其乐融融、自由自在的天性。

在选择和处理背景环境时,应注意背景环境的形态、色调等因素,使背景环境与主体有某种关联。

由于昆虫的体积都相对较小，只有在周围环境的反衬下才得以显现它的身躯。因此，在背景色彩的选择上要多下功夫，尽量地多角度观察被摄主体，并选择能够突出昆虫的背景，让昆虫从背景中脱离出来，用颜色的对比或者影调的明暗来烘托被摄主体，使之处于显著的位置。

在选择和处理背景环境时，应考虑背景环境的形态、色调等因素。使背景环境与主体形成一定的对比变化，可以避免主体和背景环境因太过相近或雷同而使画面缺乏层次感。

4.7.5 虚化前后景

拍摄一些体积较小的动物时，往往需要使用带有微距功能的手机进行拍摄。为了突出这些体态娇小的动物，可以将前景和背景都变模糊，进而使其化繁为简，起到衬托被摄主体的作用。

使用微距功能虚化干扰视线的前后景中的杂乱景物，将主体呈现在画面中，充分捕捉被摄对象的形态。

第4章 静物摄影与运动摄影

使用特写模式可以在画面中展示更多的细节效果,同时通过虚实对比颜色的反差,突显主体形态特征。

4.7.6 宠物摄影

家养宠物相对于户外的野生动物来说,更易于拍摄。拍摄可以选择在其较为安静的状态时进行,以展现宠物可爱的一面。另外,很多宠物对熟悉的食物或主人的指令也会做出相应的反应,拍摄者抓住适当的机会进行拍摄,可以捕捉到精彩的瞬间。

拍摄宠物要注意其所处的环境,杂乱的背景会直接影响照片的效果。尽量选择简洁或与主体反差大的背景,这样拍摄的宠物会更加醒目。

手机摄影、短视频和后期从小白到高手

俯拍是一个大多数场景都能获得独特视觉冲击的拍摄角度。拍摄猫也不例外,俯拍能够避开周围杂乱的环境,获得简洁并突出猫的画面效果。

猫通常都会做一些看起来"呆萌傻"的动作,摄影师可以把这些瞬间拍下来,合理运用场景创意构图,使画面更有趣。

第4章 静物摄影与运动摄影

拍摄特写画面容易突出宠物的表情和神态。摄影师要想展现宠物与众不同的个性,就要注意捕捉容易令人产生联想的神态。

摄影师在户外拍摄宠物时,可以让宠物和主人进行互动,拍出的画面更加动感、温馨,显露出人与宠物之间的浓厚情感,不过在户外要注意控制好宠物的情绪和动作。

手机摄影、短视频和后期 从小白到高手

在弱光线条件下拍摄时,猫的瞳孔会放大。在弱光下开大光圈拍摄或用逗猫棒吸引猫的注意力,这样拍摄的猫的瞳孔是圆溜溜的,更显可爱。

摄影师抓住宠物安静放松的时机进行拍摄,同时将画面背景元素纳入,突出了主体对象,使画面和谐、统一。

第 5 章

轻松玩转后期修图

　　Snapseed 是手机后期图片处理软件中的佼佼者，拥有非常强大的后期处理能力，无论是在处理照片整体效果方面，还是对照片中的一些细节信息进行微调处理，Snapseed 基本都可以满足我们的操作需求。

5.1 使用调整工具

本节主要介绍Snapseed照片后期处理软件中比较实用的调整工具，只要调整工具使用得当，就能得到令人震惊的照片效果。比如用户通过使用剪裁、视角等工具，就可以使构图欠缺或者光影不足的照片变得完美。

5.1.1 对照片进行二次构图

使用剪裁工具可以对照片进行裁剪，以修改照片的尺寸和比例，使照片中的主体更加突出。下面介绍裁剪照片的操作方法。

01 在Snapseed中打开一张照片，如图5-1所示。
02 打开【工具】菜单，点击【剪裁】工具图标，如图5-2所示。

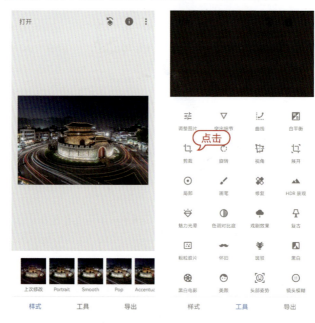

图 5-1　　　　　　　　　　图 5-2

03 此时进入软件裁切界面，并在照片四周显示控制框，如图5-3所示。
04 拖动四角的4个控制柄，调整裁剪框的大小，通过二次构图将建筑物放在画面最中心的位置，以重点突出建筑物。
05 调整完毕后，点击屏幕右下角的【确认】按钮 ✓，确认裁剪操作，如图5-4所示。
06 点击屏幕右下角的【导出】按钮，如图5-5所示，在弹出的菜单中选择【保存】选项，如图5-6所示。
07 保存修改后，照片的前后效果对比如图5-7所示。

5.1.2 调整照片的角度和透视

使用Snapseed软件中的视角工具可以对倾斜的照片进行校正，使图像恢复到正常状态，使用该工具可以轻松优化照片的视觉效果。下面介绍调整照片角度和透视的操作方法。

手机摄影、短视频和后期从小白到高手

01 在Snapseed中打开一张照片，如图5-8所示。
02 打开【工具】菜单，点击【视角】工具图标，进入视角界面，此时屏幕下方显示【倾斜】【旋转】【缩放】和【自由】4个选项，如图5-9所示。

图 5-8　　　　　　　图 5-9

03 选择屏幕下方的【旋转】选项，手动拖动照片上的旋转控制柄，如图5-10左图所示，把图像调整到合适的角度位置，如图5-10右图所示。

图 5-10

04 调整完毕后，点击屏幕右下角的【确认】按钮 ✓，确认视角操作，效果如图5-11所示。

05 点击屏幕右下角的【导出】按钮，在弹出的菜单中选择【保存】选项，如图5-12所示。

图 5-11　　　　　　　　　图 5-12

06 保存修改后，照片的前后效果对比如图5-13所示。

图 5-13

5.1.3 修掉照片中的瑕疵

如果照片中有十分明显的瑕疵或者污点，可以使用Snapseed软件中的修复工具把瑕疵修掉。修复工具能够将样本像素的纹理和光照与原图像中的像素进行匹配，保持照片的一致性。下面介绍修掉照片瑕疵的操作方法。

01 在Snapseed中打开一张照片，如图5-14所示。

02 打开【工具】菜单，点击【修复】工具图标，进入图像修复界面，如图5-15所示。

手机摄影、短视频和后期从小白到高手

图 5-14　　　　　　　　　　图 5-15

03 在手机屏幕上放大照片至容易处理人像瑕疵的程度，用手指轻轻滑动想要处理的地方，即可进行瑕疵的处理操作。使用同样的方法处理照片上的其他瑕疵，如图5-16所示。

图 5-16

114

第5章 轻松玩转后期修图

04 处理完毕后,点击屏幕右下角的【确认】按钮 ✓,如图5-17所示,确认修复操作。

05 点击屏幕右下角的【导出】按钮,在弹出的菜单中选择【保存】选项,如图5-18所示。

图 5-17　　　　　　　　　　　图 5-18

06 保存修改后,照片的前后效果对比如图5-19所示。

图 5-19

5.1.4 加强画面的层次感

在拍摄一些静物照片时，比如花卉的照片，如果拍的角度不好，拍出来的照片会让人感觉整体平淡，缺少细节和层次感，画面的主题不够突出。在后期处理时可以使用Snapseed软件中的突出细节工具，使照片更有层次感。下面介绍加强照片画面层次感的操作方法。

01 在Snapseed中打开一张照片，如图5-20所示。

02 打开【工具】菜单，点击【突出细节】工具图标，如图5-21所示，进入突出细节界面。

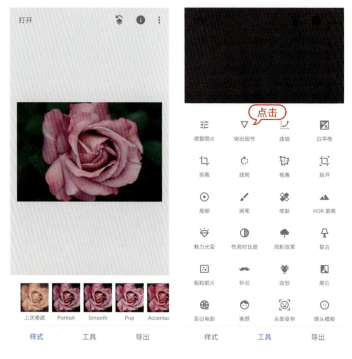

图 5-20　　　　　　　　　　图 5-21

03 在手机屏幕最上方一行向右滑动屏幕，调整【结构】参数的数值为60，如图5-22所示。

04 点击屏幕下方的【选项】按钮 ，在打开的菜单中选择【锐化】选项，如图5-23左图所示，然后在屏幕最上方向右滑动屏幕，调整【锐化】参数的数值为50，如图5-23右图所示。

05 调整完毕后，点击屏幕右下角的【确认】按钮 ，确认细节修改操作，效果如图5-24所示。

06 点击屏幕右下角的【导出】按钮，在弹出的菜单中选择【保存】选项，如图5-25所示。

第5章 轻松玩转后期修图

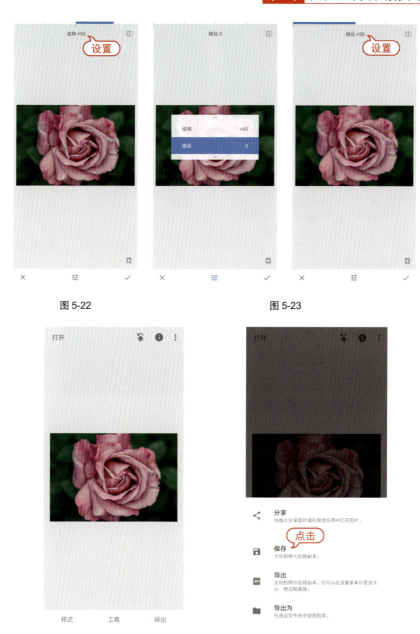

图 5-22　　　　　　图 5-23

图 5-24　　　　　　图 5-25

07 保存修改后，照片的前后效果对比如图5-26所示。

图 5-26

5.1.5 调整人像肤色

用手机拍摄人像照片时,如果曝光不足就会导致人像的皮肤发黑,拍出来的照片会让人感觉整体偏暗。在后期处理时,使用Snapseed软件中的美颜工具,可以使皮肤产生提亮和嫩肤的效果,使人像的轮廓变得更加细腻和清晰。下面介绍调整人像肤色的操作方法。

01 在Snapseed中打开一张照片,如图5-27所示。

02 打开【工具】菜单,点击【美颜】工具图标,如图5-28所示,进入美颜操作界面。

图 5-27　　　　　　　　　　　图 5-28

03 在手机屏幕下方选择【面部提亮1】选项,在手机屏幕最上方一行向右滑动屏幕,调整【面部提亮】参数的数值为80,如图5-29所示。

04 点击手机屏幕下方的【选项】按钮 ,在打开的菜单中选择【亮眼】选项,然后在屏幕最上方向右滑动屏幕,调整【亮眼】参数的数值为10。使用同样的方法,调整【嫩肤】参数的数值为50,如图5-30所示。

第5章 轻松玩转后期修图

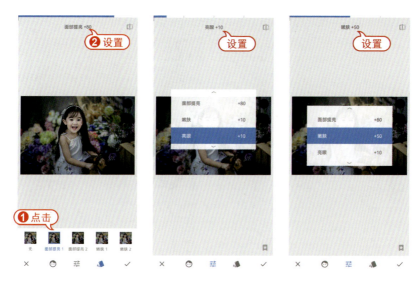

图 5-29　　　　　　　　　图 5-30

05 调整完毕后，点击屏幕右下角的【确认】按钮 ✓，确认美颜调整操作，效果如图5-31所示。

06 点击屏幕右下角的【导出】按钮，在弹出的菜单中选择【保存】选项，如图5-32所示。

图 5-31　　　　　　　　　图 5-32

07 保存修改后,照片的前后效果对比如图5-33所示。

图 5-33

5.2 使用调色工具

Snapseed软件具有十分强大的后期调色功能,可以优化画面的色调,修掉画面的瑕疵,使画面的色彩更能吸引观众的眼球。本节主要介绍使用Snapseed进行后期调色的相关操作和技巧。

5.2.1 调整照片的曝光

有时拍的照片对象和构图都不错,但是出现曝光不足的问题,这时可以通过后期调色来解决,让照片看起来更加漂亮。下面介绍调整照片曝光的操作方法。

01 在Snapseed中打开一张照片,如图5-34所示。
02 打开【工具】菜单,点击【调整图片】工具图标,如图5-35所示,进入调整图片操作界面。

图 5-34　　　　　　　图 5-35

03 点击手机屏幕下方的【选项】按钮 ，在打开的菜单中选择【亮度】选项，如图5-36左图所示。在手机屏幕最上方一行向右滑动屏幕，调整【亮度】参数的数值为60，如图5-36右图所示。

图 5-36

04 使用同样的方法，分别选择【对比度】【饱和度】和【阴影】选项，然后依次设置【对比度】的参数数值为40、【饱和度】的参数数值为50和【阴影】的参数数值为20，如图5-37所示。

图 5-37

05 调整完毕后,点击屏幕右下角的【确认】按钮 ✓ ,确认图片调整操作,效果如图5-38所示。

06 点击屏幕右下角的【导出】按钮,在弹出的菜单中选择【保存】选项,如图5-39所示。

图 5-38

图 5-39

07 保存修改后,照片的前后效果对比如图5-40所示。

图 5-40

5.2.2 加强照片的对比度

　　如果我们出去旅游时遇到不好的天气,那么拍出来的照片就会太灰、太暗,整个画面的色调也会偏暗,这时我们可以通过去雾的方法将灰暗的风景照片变得清晰。下面具体介绍加强照片对比度的操作方法。

01 在Snapseed中打开一张照片,如图5-41所示。

02 打开【工具】菜单,点击【HDR景观】工具图标,如图5-42所示,进入HDR景观界面。

第5章 轻松玩转后期修图

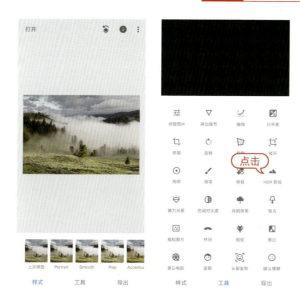

图 5-41　　　　　图 5-42

03 点击屏幕下方的【选项】按钮 ，在打开的菜单中选择【亮度】选项，在屏幕最上方一行向左滑动屏幕，调整【亮度】参数的数值为-20，完成后点击屏幕右下角的【确认】按钮 ✓，如图5-43所示。

图 5-43

04 打开【工具】菜单,点击【局部】工具图标,进入其调整界面,然后按住图片中需要调整的区域放置控制点,此时控制点图标为蓝色高亮显示。长按控制点可以使用放大镜功能,这样可以更加准确地定位。此时上下滑动屏幕,在控制点上选择【对比度】选项,调整【对比度】参数的数值为50,如图5-44所示。这一步主要是对远处的山体进行局部细节处理。

图 5-44

第5章 轻松玩转后期修图

05 调整完毕后，点击屏幕右下角的【确认】按钮 ✓，确认图片调整操作，效果如图5-45所示。

06 点击屏幕右下角的【导出】按钮，在弹出的菜单中选择【保存】选项，如图5-46所示。

图 5-45　　　　　　　　　　　图 5-46

07 保存修改后，照片的前后效果对比如图5-47所示。

图 5-47

5.2.3　将彩色照片转换为黑白照片

　　Snapseed中的黑白滤镜原理是传统摄影中的暗室技术，可改变照片的色调风格并增加柔化效果，从而创建出忧郁的黑白色调效果，其中的【中性】选项可以增加柔化效果，从而使照片变得更好看。下面介绍将彩色照片转换为黑白照片的操作方法。

01 在Snapseed中打开一张照片，如图5-48所示。

02 打开【工具】菜单，点击【黑白】工具图标，如图5-49所示。

125

图 5-48　　　　　　　图 5-49

03 在黑白界面中，点击屏幕下方的【类型】按钮 🖌，选择【中性】选项。再点击屏幕下方的【颜色球】按钮 ◐，选择【绿】颜色球选项，完成后点击屏幕右下角的【确认】按钮 ✓，如图5-50所示。

图 5-50

第5章 轻松玩转后期修图

04 打开【工具】菜单,点击【突出细节】工具图标,进入其调整界面。点击屏幕下方的【选项】按钮,在打开的菜单中选择【结构】选项,在手机屏幕最上方一行向右滑动屏幕,调整【结构】参数的数值为20。使用同样的方法,设置【锐化】参数的数值为30,如图5-51所示。

图 5-51

05 调整完毕后,点击屏幕右下角的【确认】按钮 ✓,确认图片调整操作,效果如图5-52所示。

06 点击屏幕右下角的【导出】按钮,在弹出的菜单中选择【保存】选项,如图5-53所示。

图 5-52　　　　　　　图 5-53

127

07 保存修改后，照片的前后效果对比如图5-54所示。

图 5-54

5.2.4 为照片添加电影质感

　　电影中一些画面的优美色调和质感使人过目不忘。使用Snapseed也可以把照片调出电影中的画面效果，添加电影质感的重点在于突出画面颜色的深度和灰度。下面介绍为照片添加电影质感的操作方法。

01 在Snapseed中打开一张照片，如图5-55所示。
02 打开【工具】菜单，点击【曲线】工具图标，如图5-56所示。

图 5-55　　　　　　　　　图 5-56

03 在曲线界面中的合适位置处点击，在曲线上添加一个关键帧，通过拖动来调整曲线，完成后点击屏幕右下角的【确认】按钮 ✓，如图5-57所示。

第5章 轻松玩转后期修图

04 打开【工具】菜单,点击【黑白电影】工具图标,如图5-58所示,进入其调整界面。选择下方的C02样式选项。

图 5-57　　　　　　　　图 5-58

05 调整完毕后,点击屏幕右下角的【确认】按钮 ✓,确认图片调整操作,效果如图5-59所示。

06 点击屏幕右下角的【导出】按钮,在弹出的菜单中选择【保存】选项,如图5-60所示。

图 5-59　　　　　　　　图 5-60

129

07 保存修改后，照片的前后效果对比如图5-61所示。

图 5-61

5.2.5 添加强烈的光影对比

夕阳是摄影师经常拍摄的风景主题之一，当拍摄的夕阳照片色彩对比不明显时，可以在后期处理中通过改变饱和度来调整照片，再通过白平衡里的色温来完善整体的色彩，最后再结合结构和锐化操作对图片的色彩和影调进行修饰。下面介绍为照片添加强烈光影对比的操作方法。

01 在Snapseed中打开一张照片，如图5-62所示。
02 打开【工具】菜单，点击【调整图片】工具图标，如图5-63所示。

图 5-62　　　　　　　　　　　图 5-63

03 点击屏幕下方的【选项】按钮 ，在打开的菜单中选择【饱和度】选项，在手机屏幕最上方一行向右滑动屏幕，调整【饱和度】参数的数值为50，如图5-64所示。

第5章 轻松玩转后期修图

图 5-64

04 使用同样的方法，分别选择【氛围】【高光】和【阴影】选项，然后依次设置【氛围】的参数数值为30、【高光】的参数数值为-40和【阴影】的参数数值为-20，完成后点击屏幕右下角的【确认】按钮 ✓，如图5-65所示。

图 5-65

05 打开【工具】菜单，点击【白平衡】工具图标，进入其调整界面。点击屏幕下方的【选项】按钮 ，在打开的菜单中选择【色温】选项，在手机屏幕最上方一

131

行向右滑动屏幕,调整【色温】参数的数值为20,完成后点击屏幕右下角的【确认】按钮 ✓,如图5-66所示。

图 5-66

06 打开【工具】菜单,点击【突出细节】工具图标,进入其调整界面。点击屏幕下方的【选项】按钮 ⇅,在打开的菜单中分别选择【结构】和【锐化】选项,然后依次设置【结构】参数的数值为15、【锐化】参数的数值为15,如图5-67所示。

图 5-67

07 调整完毕后，点击屏幕右下角的【确认】按钮 ✓，确认图片调整操作，效果如图5-68所示。

08 点击屏幕右下角的【导出】按钮，在弹出的菜单中选择【保存】选项，如图5-69所示。

图 5-68　　　　　　　　　　图 5-69

09 保存修改后，照片的前后效果对比如图5-70所示。

图 5-70

5.2.6　为照片添加秋天的氛围

我们在Snapseed中处理照片时运用白平衡、突出细节和调整图片等功能，可以加强照片明暗的对比和层次，营造金秋十月的氛围。下面介绍为照片添加秋天氛围的操作方法。

01 在Snapseed中打开一张照片，如图5-71所示。

02 打开【工具】菜单，点击【白平衡】工具图标。点击屏幕下方的【选项】按钮 ，在打开的菜单中选择【色温】选项，在手机屏幕最上方一行向右滑动屏幕，调整【色温】参数的数值为30，完成后点击屏幕右下角的【确认】按钮 ✓，如图5-72所示。

手机摄影、短视频和后期从小白到高手

图 5-71　　　　　　　　　图 5-72

03 打开【工具】菜单，点击【突出细节】工具图标。点击屏幕下方的【选项】按钮 芏，在打开的菜单中选择【锐化】选项，在手机屏幕最上方一行向右滑动屏幕，调整【锐化】参数的数值为25，完成后点击屏幕右下角的【确认】按钮 ✓，如图5-73所示。

图 5-73

04 打开【工具】菜单，点击【调整图片】工具图标。点击屏幕下方的【选项】按钮 芏，在打开的菜单中选择【饱和度】选项，在手机屏幕最上方一行向右滑动屏幕，调整【饱和度】参数的数值为15，如图5-74所示。

134

第5章 轻松玩转后期修图

图 5-74

05 使用同样的方法，分别选择【暖色调】和【氛围】选项，然后依次设置【暖色调】参数的数值为70、【氛围】参数的数值为10，如图5-75所示。

图 5-75

06 调整完毕后，点击屏幕右下角的【确认】按钮 ✓，确认图片调整操作，效果如图5-76所示。
07 点击屏幕右下角的【导出】按钮，在弹出的菜单中选择【保存】选项，如图5-77所示。

135

图 5-76　　　　　　　　　　　图 5-77

08 保存修改后，照片的前后效果对比如图5-78所示。

图 5-78

5.3　使用滤镜工具

滤镜在照片中的运用非常重要，只要运用得恰到好处，就能创造出令人震惊的照片效果。在后期处理中，可以通过选择不同的滤镜，使光影不足的风光照片变得更加完美。本节主要介绍使用Snapseed中的各种滤镜效果对照片进行后期调色的相关操作和技巧。

5.3.1　为照片添加柔和效果

在照片上使用魅力光晕滤镜，可以使照片变得更加柔和，让照片看起来效果更好。下面介绍为照片添加柔和效果的操作方法。

01 在Snapseed中打开一张照片，如图5-79所示。

第5章 轻松玩转后期修图

02 ▶ 打开【工具】菜单，点击【魅力光晕】工具图标，如图5-80所示。

图 5-79　　　　　　　图 5-80

03 ▶ 在屏幕下方选择4样式选项，点击【选项】按钮，在打开的菜单中选择【光晕】选项，如图5-81所示。

图 5-81

04 ▶ 在手机屏幕最上方一行向右滑动屏幕，调整【光晕】参数的数值为80。使用同样的方法，设置【饱和度】参数的数值为-30，如图5-82所示。

137

图 5-82

05 调整完毕后，点击屏幕右下角的【确认】按钮 ✓，确认图片调整操作，效果如图5-83所示。

06 点击屏幕右下角的【导出】按钮，在弹出的菜单中选择【保存】选项，如图5-84所示。

图 5-83　　　　　图 5-84

07 保存修改后,照片的前后效果对比如图5-85所示。

图 5-85

5.3.2 精确设置照片曝光

一般情况下,刚拍摄出来的风光照片的画面都会整体偏浑浊,需要在后期处理中使用色调对比度对照片的色调进行调整,以使照片变得更加清晰。下面介绍精确设置照片曝光的操作方法。

01 在Snapseed中打开一张照片,如图5-86所示。
02 打开【工具】菜单,点击【色调对比度】工具图标,如图5-87所示。

图 5-86　　　　　　　　图 5-87

03 点击屏幕下方的【选项】按钮 ,在打开的菜单中选择【高色调】选项,在手机屏幕最上方一行向右滑动屏幕,调整【高色调】参数的数值为80,如图5-88所示。

图 5-88

04 使用同样的方法，分别选择【中色调】【低色调】【保护阴影】和【保护高光】选项，然后依次设置【中色调】参数的数值为75、【低色调】参数的数值为70、【保护阴影】参数的数值为20和【保护高光】参数的数值为60，如图5-89所示。

图 5-89

第5章 轻松玩转后期修图

图 5-89(续)

05 调整完毕后，点击屏幕右下角的【确认】按钮 ✓，确认图片调整操作，效果如图5-90所示。

06 点击屏幕右下角的【导出】按钮，在弹出的菜单中选择【保存】选项，如图5-91所示。

图 5-90 图 5-91

07 保存修改后，照片的前后效果对比如图5-92所示。

图 5-92

5.3.3 精确调整环境的视觉效果

对于风光摄影照片来说，良好的影调分布能够体现光线的美感。用户可以在后期处理中通过Snapseed中的HDR景观功能，调整照片的光线视觉效果。利用该功能还可以改变照片亮度和饱和度的效果。下面介绍精确调整环境视觉效果的操作方法。

01 在Snapseed中打开一张照片，如图5-93所示。
02 打开【工具】菜单，点击【HDR景观】工具图标，如图5-94所示。

图 5-93　　　　　　　　图 5-94

03 在HDR景观界面中，默认选择的是【自然】样式选项，分别点击【人物】样式、【精细】样式和【强】样式，可以得到照片的不同效果，如图5-95所示。

第5章 轻松玩转后期修图

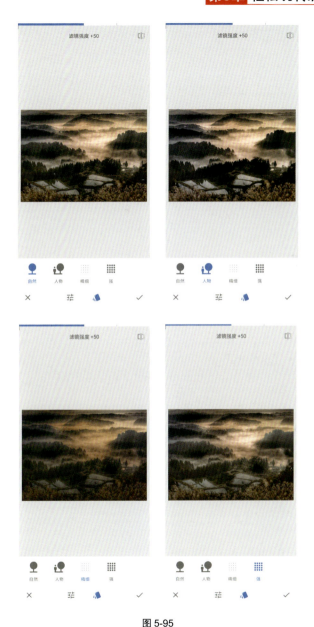

图 5-95

04 选择【自然】样式选项,点击屏幕下方的【选项】按钮 ,在打开的菜单中选择【滤镜强度】选项,在手机屏幕最上方一行向右滑动屏幕,调整【滤镜强度】参数的数值至80,如图5-96所示。

图 5-96

05 调整完毕后，点击屏幕右下角的【确认】按钮 ✓，确认图片调整操作，效果如图5-97所示。

06 点击屏幕右下角的【导出】按钮，在弹出的菜单中选择【保存】选项，如图5-98所示。

图 5-97　　　　　　图 5-98

07 保存修改后，照片的前后效果对比如图5-99所示。

图 5-99

5.3.4 为照片添加斑驳效果

在后期处理中，使用Snapseed的斑驳效果功能可以调整照片的样式参数，使照片更具视觉冲击力，使照片的主题更加突出，能更好地表达出照片中的含义。下面介绍为照片添加斑驳效果的操作方法。

01 在Snapseed中打开一张照片，如图5-100所示。
02 打开【工具】菜单，点击【斑驳】工具图标，如图5-101所示。

图 5-100　　　　　　　　　图 5-101

03 在斑驳效果界面中，默认显示随机样式，点击屏幕下方的【样式】按钮，在上方的样式列表框中分别选择1样式选项和3样式选项，可以得到照片的不同效果，如图5-102所示。

145

手机摄影、短视频和后期从小白到高手

图 5-102

04 选择5样式选项,点击屏幕下方的【选项】按钮 ,在打开的菜单中选择【饱和度】选项,在手机屏幕最上方一行向右滑动屏幕,调整【饱和度】参数的数值为50,如图5-103所示。

图 5-103

05 调整完毕后,点击屏幕右下角的【确认】按钮 ,确认图片调整操作,效果如图5-104所示。

06 点击屏幕右下角的【导出】按钮，在弹出的菜单中选择【保存】选项，如图5-105所示。

图 5-104　　　　　　　　　　图 5-105

07 保存修改后，照片的前后效果对比如图5-106所示。

图 5-106

5.3.5　为照片添加复古效果

复古风格是很多摄影师常用的滤镜效果，Snapseed提供了多种复古风格的滤镜，给照片添加这些特殊的滤镜效果，可以制作出不同风格的特效。下面介绍为照片添加复古效果的操作方法。

01 在Snapseed中打开一张照片，如图5-107所示。
02 打开【工具】菜单，点击【复古】工具图标，如图5-108所示。

图 5-107　　　　　图 5-108

03 在复古效果界面中，默认显示随机样式，分别点击3样式选项、4样式选项、7样式选项和9样式选项，可以得到照片的不同效果，如图5-109所示。

图 5-109

第5章 轻松玩转后期修图

图 5-109(续)

04 选择11样式选项,点击屏幕下方的【选项】按钮,在打开的菜单中选择【亮度】选项,在手机屏幕最上方一行向左滑动屏幕,调整【亮度】参数的数值为-25,如图5-110所示。

图 5-110

05 使用同样的方法，设置【饱和度】参数的数值为-25，如图5-111所示。

06 点击屏幕下方的【模糊】按钮，在照片主体上添加一些模糊效果，如图5-112所示。

图 5-111　　　　　　　图 5-112

07 调整完毕后，点击屏幕右下角的【确认】按钮，确认图片调整操作，效果如图5-113所示。

08 点击屏幕右下角的【导出】按钮，在弹出的菜单中选择【保存】选项，如图5-114所示。

图 5-113　　　　　　　图 5-114

第5章 轻松玩转后期修图

09 保存修改后，照片的前后效果对比如图5-115所示。

图 5-115

5.3.6 为照片添加怀旧效果

在Snapseed中，使用怀旧功能可以给建筑、风景或家具等照片调出怀旧的风格，还可以根据不同的照片，调出不同的怀旧风格，使照片更加符合旧时代的特点，更容易使人产生一种怀旧的情感。下面介绍为照片添加怀旧效果的操作方法。

01 在Snapseed中打开一张照片，如图5-116所示。
02 打开【工具】菜单，点击【怀旧】工具图标，如图5-117所示。

图 5-116　　　　　　　　　图 5-117

151

03 在怀旧效果界面中,默认显示随机样式,分别点击1样式选项、2样式选项、3样式选项和5样式选项,可以得到照片的不同效果,如图5-118所示。

图 5-118

04 选择11样式选项,点击屏幕下方的【选项】按钮 ,在打开的菜单中选择【亮度】选项,在手机屏幕最上方一行向左滑动屏幕,调整【亮度】参数的数值至-30,如图5-119所示。

第5章 轻松玩转后期修图

图 5-119

05 使用同样的方法，分别选择【对比度】和【饱和度】选项，然后依次设置【对比度】参数的数值为-30、【饱和度】参数的数值为30，如图5-120所示。

图 5-120

06 调整完毕后，点击屏幕右下角的【确认】按钮 ✓，确认图片调整操作。点击屏幕右下角的【导出】按钮，在弹出的菜单中选择【保存】选项。

07 保存修改后，照片的前后效果对比如图5-121所示。

图 5-121

第 6 章

视频拍摄和剪辑基础

随着自媒体的发展,短视频拍摄越来越方便,短视频剪辑工具功能也越来越强大。剪映软件是抖音推出的一款视频剪辑软件,拥有丰富的剪辑功能。本章将介绍视频拍摄的基础知识和剪映软件的基础操作方法。

6.1 影响视频拍摄的四个要素

使用手机拍摄短视频,想要获得好的效果,就需要让视频的清晰度有所保证。一段视频就算内容拍得再好,如果清晰度不够,也会使视频质量大打折扣。下面将详细讲述在拍摄中保证高清视频的拍摄要素。

6.1.1 分辨率影响清晰度

分辨率是指显示器或图像的精细程度,其尺寸单位用"像素"来表示,一般分为显示分辨率和图像分辨率。显示分辨率是指显示器所能显示的像素多少,像素越多,显示就越清晰;像素越少,显示就越模糊。图像分辨率则接近分辨率的原始定义,是指每英寸所含像素多少。

如今我们常见的分辨率有四种,分别是480P标清分辨率、720P高清分辨率、1080P全高清分辨率及4K超高清分辨率,部分选项如图6-1所示。

480P标清分辨率是如今视频中最基本和最基础的分辨率。480表示垂直分辨率,简单来说就是垂直方向上有480条水平扫描线,P是Progressive scan的缩写,代表逐行扫描。480P分辨率无论是在视频拍摄中还是观看视频中,都属于比较流畅、清晰度一般的分辨率,而且占据手机内存较小,在播放时对网络方面的要求不是很高,即使在网络不是太好的情况下,480P的视频基本上也能正常播放。

720P高清分辨率在480P的基础上有很大提升。它是由美国电影电视工程师协会所提出来的格式标准。720P相对于480P来说,画面更加清晰,同时对内存和网络要求也比480P要稍微高一些。使用720P拍摄视频,可以让视频画面更加清晰,也是很多人会选择的视频拍摄分辨率。

1080P全高清分辨率在智能手机中表示为FHD1080P,其中FHD是Full High Definition的缩写,意为全高清。它比720P所能显示的画面清晰程度更胜一筹。自然而然,它对于手机内存和网络的要求也就更高。它延续了720P所具有的立体音功能,但画面效果更佳,其分辨率能达到1920×1080,在展现视频细节方面,1080P有着相当大的优势。

4K超高清分辨率在智能手机里表示为UHD4K,UHD是Ultra High Definition的缩写,是FHD1080P的升级版,分辨率达到3840×2160,是1080P的数倍之多。采用4K超高清拍摄出来的手机视频,不管是在画面清晰度,还是在声音的展现上,都有着十分强大的表现力。

视频分辨率

[16:9] 4K ○

[全屏] 1080p ○

[16:9] 1080p (推荐) ●

[21:9] 1080p ○

[16:9] 720p ○

图 6-1

6.1.2 光线提升视频画质

本节所讲的光线主要是指顺光、侧光、逆光、顶光这四大类常见的光线。顺光是指从被摄者正面照射而来的光线，着光面是视频拍摄的主体，这是我们在摄影时最常用的光线。

采用顺光构图拍摄手机视频，光线的投射方向与镜头的方向一致。使用顺光拍摄时，被摄物体没有强烈的阴影，能够让视频拍摄主体呈现自身的细节和色彩，从而进行细腻的描述，如图6-2所示。

图 6-2

侧光是指光源照射的方向与手机视频拍摄的方向呈直角状态，即光源从视频拍摄主体的左侧或右侧直射过来，因此被摄物体受光源照射的一面非常明亮，而另一面则比较阴暗，画面的明暗层次感非常分明。

采用侧光构图拍摄视频，站在旁边侧光拍，让对象充分暴露在阳光下，这样可以体现出一定的立体感和空间感，比较容易获得清晰的细节，如图6-3所示。

图 6-3

逆光是一种具有艺术魅力和较强表现力的光线。逆光时视频拍摄主体刚好处于光源和手机之间，容易使被摄主体出现曝光不足的情况，但是逆光可以出现剪影的特殊效果，也是一种极佳的艺术摄影技法。在采用逆光拍摄手机视频时，只需要使手机镜头对着光源就可以了，这样拍摄出来的手机视频画面会有剪影效果，如图6-4所示。

图 6-4

顶光可以认为是炎炎夏日时正午的光线，从头顶直接照射到视频拍摄主体身上的光线。顶光由于是垂直照射于视频拍摄主体，阴影置于视频拍摄主体下方，占用面积很少，几乎不会影响视频拍摄主体的色彩和形状展现，顶光光线很亮，能够展现视频拍摄主体的细节，使视频拍摄主体更加明亮，如图6-5所示。

图 6-5

想用顶光构图拍摄手机视频，如果是利用自然光，就需要在正午，太阳刚好处于正上方时进行拍摄，这样就可以拍摄顶光视频。如果是人造光，将视频拍摄主体移到光源正下方，或者将光源移到拍摄主体正上方，就可以拍摄顶光视频。

6.1.3 固定手机使画面稳定

手机是否稳定，能够很大程度上决定视频拍摄画面的稳定程度，如果手机不稳，就会导致拍摄出来的手机视频也跟着摇晃，视频画面也会十分模糊。如果手机被固定，那么在视频的拍摄过程中就会十分平稳，拍摄出来的视频画面也会十分稳定。

1．使用手持云台稳固手机

手持云台能够自动根据视频拍摄者的运动或角度调整手机方向，使手机一直保持在一个平稳的状态，无论视频拍摄者在拍摄期间如何运动，手持云台都能保证手机视频拍摄的稳定。手持云台如图6-6所示。

手持云台可以一边充电一边使用，续航时间也很乐观，而且还具有自动追踪和蓝牙功能，即拍即传。部分手持云台连接手机之后，无须在手机上操作，也能实现自动变焦和视频滤镜切换，对于手机视频拍摄者来说，手持云台是一个很棒的选择。

2．使用手机支架稳固手机

手机支架就是支撑手机的支架，一般来说，手机支架都可以将手机固定在某一个地方，解放双手，从而保证手机的稳定，所以手机支架也能帮助拍摄者在拍摄视频时保证手机的稳定性。

手机支架在价格上相对于手持云台来说要低很多，这对于想买视频拍摄稳定器，但是又担心价格太贵的用户来说，手机支架是一个很好的选择。现在市面上手机支架的种类很多，款式也各不相同，但大都是由夹口、内杆和底座组成。如图6-7所示为主流手机支架款式。

图 6-6　　　　　　　　　　图 6-7

使用手机支架拍摄手机视频要注意的是，手机支架保持手机的稳定是因为支架被固定在某一个地方。一般来说，使用手机支架拍摄视频多用在视频拍摄主体运动范围较小时，如果运动范围较大，超出了手机镜头的覆盖范围，拍摄者依然需要将手机支架或手机拿起来，这样就不能保证手机的稳定。

手机支架多用于小范围运动的视频拍摄，拍摄视野和范围最好不要超过手机镜头的覆盖范围，只有这样才能保证手机的稳定，也才能保证视频画面的稳定。

6.1.4 使用运镜让视频更加生动

在拍摄短视频时,掌握常用的运镜手法,可以更好地突出视频的主体和主题,让观众的视线集中在你要表达的对象上,同时让短视频作品更加生动,更有画面感。运镜手法就是通过镜头运动制造出动感画面的拍摄手法,下面将介绍几种常见的运镜手法。

推拉运镜:推拉运镜是指相机匀速地移近,或者远离被摄主体的镜头。其中从远处向被摄主体的方向推进的镜头是推镜头,更容易突出主体和细节,观众的视觉逐步地集中,视觉感受也更加强一些。而拉镜头正好相反,相机逐渐地远离被摄主体,强调的是主体和环境之间的关系,常用在视频的结尾,画面看上去更加壮观。

环绕运镜:一般情况下,人物位于画面的正中心,相机与被摄主体保持一定的距离,环绕进行拍摄。这种运镜的方式更能够突出主体并渲染情绪,画面也更有张力,不过要注意的是,最好保持主体始终在画面的中心,另外相机运动也要保持顺滑移动。

跟随运镜:镜头跟随被摄主体移动,可以从主体正反两个方向进行拍摄,还要确保与拍摄主体保持相同的移动速度。这类镜头更加主观,有第一人称的即视感,不仅能连续地表现人物的动作、表情或者更细微的变化,还更容易把观众的情绪带进来。

平移运镜:平移运镜和跟随运镜有些相似,通常是指相机在被摄主体的侧面,横向匀速移动拍摄,类似于生活中人们边走边看的状态,有一种平衡感,平移镜头也常用来展现一些大场面,多层次和较为复杂的场景。

低角度运镜:摄像师降低镜头,从较低的角度甚至从贴近地面的角度进行拍摄,比较适合拍小孩子或者动物。

6.2 认识剪映的工作界面

剪映的工作界面相当简明、快捷,各工具按钮下方附有相应的文字,用户对照文字便可轻松了解各工具的作用。下面将剪映界面分为主界面和编辑界面进行介绍。

1. 主界面

打开剪映,首先进入主界面,如图6-8所示。通过点击界面底部的【剪辑】按钮、【剪同款】按钮、【创作课堂】按钮、【消息】按钮和【我的】按钮,可以切换至对应的功能界面。

2. 编辑界面

在主界面中点击【开始创作】按钮,进入素材添加界面,如图6-9所示,在选中相应素材并点击【添加】按钮后,即可进入视频编辑界面。

第6章 视频拍摄和剪辑基础

图 6-8

图 6-9

视频编辑界面主要分为预览区域、轨道区域、工具栏区域等,其界面组成如图6-10所示。

剪映的基础功能和其他视频剪辑软件的基础功能类似,都具备视频剪辑、音频剪辑、贴纸、滤镜、特效等编辑调整功能。

图 6-10

6.3 掌握剪映的基础操作

在开始后续章节的学习前,我们可以在剪映中完成自己的第一次剪辑创作,以掌握其中的流程和基础操作。

6.3.1 添加素材

在完成剪映软件的下载和安装后,用户可在手机桌面上找到对应的软件图标,点击该图标启动软件,进入主界面后,点击【开始创作】按钮即可新建剪辑项目。

01 在剪映主界面中点击【开始创作】按钮,如图6-11所示。

02 进入素材添加界面,选中一个视频素材,然后点击【添加】按钮,如图6-12所示。

图 6-11　　　　　　　　　图 6-12

03 此时进入视频编辑界面,在该界面可以看到选择的素材被自动添加到轨道区域,同时在预览区域可以查看视频画面效果,如图6-13所示。

04 按住视频轨道上的头尾两条白边并拖动,可以调整时长,如图6-14所示。

第6章 视频拍摄和剪辑基础

图 6-13

图 6-14

6.3.2 时间轴操作方法

轨道区域那条竖直的白线就是"时间轴",随着时间轴在视频轨道上移动,预览区域就会显示当前时间轴所在那一帧的画面。在轨道区域的最上方,是一排时间刻度。通过这些刻度,用户可以准确判断当前时间轴所在的时间点,如图6-15所示。随着视频轨道被"拉长"或者"缩短",时间刻度的"跨度"也会跟着变化,如图6-16所示。

图 6-15

图 6-16

01 利用时间轴可以精确定位到视频中的某一帧(时间刻度的跨度最小可以达到2.5帧/节点),如图6-17所示为将时间轴定位于1秒后10帧(10f)处。

163

02 使用双指进行操作,可以拉长(两个手指分开)或缩短(两个手指并拢)视频轨道,如图6-18所示为在图6-17的基础上继续拉长轨道。

图 6-17

图 6-18

6.3.3 轨道操作方法

在视频后期处理过程中,绝大多数时间都是在处理"轨道",用户掌握了对轨道进行操作的方法,就代表迈出了视频后期处理的第一步。

1. 调整同一轨道上不同素材的顺序

通过调整轨道,可以快速调整多段视频的排列顺序。

01 缩短时间线,让每一段视频都能显示在编辑界面,如图6-19所示。
02 长按需要调整位置的视频片段,该片段会以方块形式显示,将其拖曳到目标位置,如图6-20所示。手指离开屏幕后,即可完成视频素材顺序的调整。

图 6-19

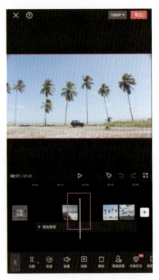

图 6-20

2. 通过轨道实现多种效果同时应用到视频

在同一时间段内可以具有多个轨道,如音乐轨道、文本轨道、贴图轨道、滤镜轨道等。当播放这段视频时,就可以同时加载覆盖了这段视频的一切效果,最终呈现丰富多彩的视频画面。图6-21所示即为添加了2层滤镜轨道的视频效果。

3. 通过轨道调整效果覆盖范围

在添加文字、音乐、滤镜、贴纸等效果时,对于视频后期,都需要确定覆盖的范围,即确定从哪个画面开始到哪个画面结束应用这种效果。

01 移动时间轴确定应用该效果的起始画面,然后长按效果轨道并拖曳(此处以滤镜轨道为例),将效果轨道的左侧与时间轴对齐,当效果轨道移到时间轴白线附近时,就会被自动吸附过去,如图6-22所示。

图 6-21　　　　　　　　　　　图 6-22

02 接下来移动时间轴,确定效果覆盖的结束画面,并点击一下效果轨道,使其边缘出现"白框",如图6-23所示。拉动白框右侧部分,将其与时间轴对齐。同样,当效果条拖动至时间线附近后,会被自动吸附,所以不必担心能否对齐的问题,如图6-24所示。

6.3.4 进行简单剪辑

利用剪映App自带的剪辑工具,用户可以进行简单且效果显著的视频后期操作,如分割、添加滤镜、添加音频等操作。

图 6-23　　　　　　　图 6-24

1. 剪辑视频片段

有时即使整个视频只有一个镜头，也可能需要将多余的部分删除，或者将其分成不同的片段，重新进行排列组合，进而产生完全不同的视觉感受。

01 延续上面的实例，导入视频片段后，点击【剪辑】按钮，如图6-25所示。

02 拖动轨道，调整时间轴至3秒后，点击【分割】按钮，如图6-26所示。

图 6-25　　　　　　　图 6-26

第6章 视频拍摄和剪辑基础

03 此时单个视频被分割成两个视频片段，选中第2个片段，点击【删除】按钮，如图6-27所示。

04 保留了前面一个片段，此时视频保留原视频的前3秒左右的内容，如图6-28所示。

图 6-27　　　　　　　　图 6-28

2. 调节画面

与图片相似，一段视频的影调和色彩也可以通过后期来调整。

01 在剪映中，点击【调节】按钮，如图6-29所示。

图 6-29

167

02 在打开的【调节】选项卡中选择【亮度】【对比度】【高光】【饱和度】等工具，拖动滑动条，最后点击☑按钮，如图6-30所示，即可调整画面的明暗和影调。

图 6-30

03 也可以选择【滤镜】选项卡，在该选项卡中选择一种滤镜后，调整滑块控制滤镜的强度，然后点击☑按钮，如图6-31所示。
04 返回编辑界面，在该界面中显示多了一层滤镜轨道，如图6-32所示。

图 6-31

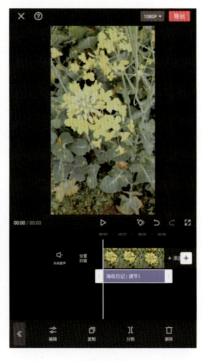

图 6-32

第6章 视频拍摄和剪辑基础

3. 添加音乐

对画面进行润色后,视频的视觉设置基本确定,接下来需要对视频进行配乐,进一步烘托短片所要传达的情绪与氛围。

01 在剪映中,点击视频轨道下方的【添加音频】按钮,如图6-33所示。

02 点击界面左下角的【音乐】按钮,即可选择背景音乐,如图6-34所示。若在该界面点击【音效】按钮,则可以选择一些简短的音频,以针对视频中某个特定的画面进行配音。

图 6-33

图 6-34

03 进入【音乐】选择界面后,点击音乐右侧的【下载】按钮 ⬇,即可下载该音乐,如图6-35所示。

04 下载完成后,⬇按钮会变为【使用】按钮,点击【使用】按钮即可使用该音乐,如图6-36所示。

05 此时新增音频轨道,默认排列在视频轨道下面,如图6-37所示。

06 选中音频轨道,拖拉白色边框,将其缩短到和视频长度一致,如图6-38所示。

手机摄影、短视频和后期从小白到高手

图 6-35

图 6-36

图 6-37

图 6-38

6.3.5 导出视频

对视频进行剪辑、润色并添加背景音乐后，可以将其导出保存，或者上传到抖音、头条等App中进行发布。导出的视频通常存储在手机相册中，用户可以随时在相册中打开该视频进行预览，或分享给其他人欣赏。

01 在视频编辑界面右上角点击【导出】按钮，如图6-39所示，剪辑项目开始自动导出，在等待的过程中不要锁屏或切换程序。

02 导出完成后，在输出完成界面中可以选择将视频上传到抖音或其他App中，点击【完成】按钮退出界面，如图6-40所示。

图 6-39

图 6-40

03 视频将自动保存到手机相册和剪映草稿内，在相册内找到导出视频，如图6-41所示。

04 点击视频中的【播放】按钮，即可播放该视频，如图6-42所示。

图 6-41　　　　　　　　　　图 6-42

第 7 章
短视频剪辑轻松进阶

短视频的编辑是一个不断完善和精细化原始素材的过程。作为短视频的创作者,要掌握剪映工具的操作方法。本章将为用户介绍剪映的一系列编辑操作,帮助用户快速掌握剪辑进阶技法。

7.1 短视频的常规剪辑处理

在剪映中，可以使用分割工具分割素材，使用替换功能替换不适合的素材，使用关键帧控制视频效果，使用防抖和降噪功能消除原始视频的瑕疵，这些都属于视频的基础剪辑操作。

7.1.1 分割视频素材

当希望将视频中的某部分删除时，需要使用分割工具。此外，如果想调整一整段视频的播放顺序，同样需要先利用分割功能将其分割成多个片段，然后对播放顺序进行重新组合。

01 在剪映中导入一个视频素材，如图7-1所示。
02 确定起始位置为10秒处，点击【剪辑】按钮，如图7-2所示。

图 7-1

图 7-2

03 点击【分割】按钮，如图7-3所示。
04 此时由一段视频变为两段视频，选中第1段视频，然后点击【删除】按钮将其删除，如图7-4所示。

第7章 短视频剪辑轻松进阶

图 7-3

图 7-4

05 调整时间轴至8秒处，点击【分割】按钮，如图7-5所示。
06 选中第2段视频，然后点击【删除】按钮将其删除，如图7-6所示。

图 7-5

图 7-6

175

07 最后仅剩8秒左右的视频片段，点击屏幕右上方的【导出】按钮导出视频，如图7-7所示。

08 在剪映素材库的【照片视频】|【视频】中可以找到刚导出的8秒视频，如图7-8所示。

图 7-7　　　　　　　　　　　图 7-8

7.1.2　复制与替换素材

如果在视频编辑过程中需要多次使用同一个素材，通过多次导入素材操作是一件比较麻烦的事情，而通过复制素材操作，可以有效地节省工作时间。

在剪映项目中导入一段视频素材，在该素材处于选中状态时，点击屏幕底部工具栏中的【复制】按钮，如图7-9所示。

此时在原视频后自动粘贴一段完全相同的素材，如图7-10所示。用户可以编辑复制的第2个视频素材，然后和第1个视频素材进行对比。

在进行视频编辑处理时，如果用户对某个部分的画面效果不满意，若直接删除该素材，可能会对整个剪辑项目产生影响。想要在不影响剪辑项目的情况下换掉不满意的素材，可以通过剪映中的【替换】功能轻松实现。

选中需要进行替换的素材片段，在屏幕底部工具栏中点击【替换】按钮，如图7-11所示。进入素材添加界面，点击要替换的素材，如图7-12所示，即可完成替换。

第7章 短视频剪辑轻松进阶

图 7-9

图 7-10

图 7-11

图 7-12

7.1.3 使用【编辑】功能

如果前期拍摄的画面有些歪斜，或者构图存在问题，那么通过【编辑】功能中的【旋转】【镜像】【裁剪】等工具，可以在一定程度上进行弥补。但需要注意的是，除了【镜像】工具，另外两种工具都会或多或少降低画面像素。

01 在剪映中导入一个视频素材，点击【编辑】按钮，如图7-13所示。

02 此时可以看到有3种操作可供选择，分别为【旋转】【镜像】【裁剪】，点击【裁剪】按钮，如图7-14所示。

图 7-13　　　　　　　　　　　　　图 7-14

03 进入裁剪界面。通过调整白色裁剪框的大小，再加上移动被裁剪的画面，即可确定裁剪位置，如图7-15所示。

> **提示：**
> 一旦选定裁剪范围后，整段视频画面均会被裁剪，并且裁剪界面中的静态画面只能是该段视频的第一帧。因此，如果需要对一个片段中画面变化较大的部分进行裁剪，则建议先将该部分裁取出来，然后单独导出，再打开剪映，导入该视频进行裁剪操作，这样才能更准确地裁剪出自己喜欢的画面。

第7章 短视频剪辑轻松进阶

04 点击裁剪界面下方的比例按钮，即可固定裁剪框比例进行裁剪，比如选择【16:9】比例，点击☑按钮即可保存该操作，如图7-16所示。

图 7-15　　　　　　图 7-16

05 调节界面下方的【标尺】，即可对画面进行旋转操作，如图7-17所示。对于一些拍摄歪斜的素材，可以通过该功能进行校正。点击【重置】按钮可返回原始状态。

06 点击【镜像】按钮，视频画面会与原画面形成镜像对称，如图7-18所示。

图 7-17　　　　　　图 7-18

179

07 点击【旋转】按钮，则可根据点击的次数，分别旋转90°、180°、270°，这一操作只能调整画面的整体方向，如图7-19所示。

08 导出视频后，可以在手机相册内播放该视频，如图7-20所示。

图 7-19　　　　　　　　　　　图 7-20

7.1.4　添加关键帧

　　添加关键帧可以让一些原本非动态的元素在画面中动起来，或让一些后期增加的效果随时间渐变。

　　如果在一条轨道上添加了两个关键帧，并且在后一个关键帧处改变了显示效果，如放大或者缩小画面，移动图形位置或蒙版位置，修改了滤镜参数等操作，那么在播放两个关键帧之间的轨道时，就会出现第一个关键帧所在位置的效果逐渐转变为第二个关键帧所在位置的效果。

　　下面制作一个让贴纸移动起来的关键帧动画。

01 在剪映中导入一个视频素材，点击【贴纸】按钮，如图7-21所示。

02 进入贴纸选择界面，选中一个太阳贴纸，然后点击✓按钮确认，如图7-22所示。

第7章 短视频剪辑轻松进阶

图 7-21

图 7-22

03 调整贴纸轨道的长度，使其与视频轨道的长度一致，如图7-23所示。
04 将太阳贴纸图案缩小并移到画面的左上角，再将时间轴移至该贴纸轨道的最左端，点击界面中的 按钮，添加一个关键帧(此时 按钮变为 按钮)，如图7-24所示。

图 7-23

图 7-24

181

05 将时间轴移到贴纸轨道的最右端，然后移动贴纸位置至视频右侧，此时剪映会自动在时间轴所在位置添加一个关键帧，如图7-25所示。

06 点击播放按钮▷，可查看太阳图案逐渐从左侧移动到右侧，如图7-26所示。

图 7-25

图 7-26

7.1.5　防抖和降噪视频

在使用手机录制视频时，很容易在运镜过程中出现画面晃动的问题。使用剪映中的【防抖】功能，可以明显减弱晃动幅度，让画面看起来更加平稳。使用剪映中的【降噪】功能，可以降低户外拍摄视频时产生的噪声，如果在安静的室内拍摄视频，在本身就几乎没有噪声的情况下，【降噪】功能还可以明显提高人声的音量。

1. 防抖

要使用【防抖】功能，首先选中一段视频素材，点击界面下方的【防抖】按钮，进入防抖界面，如图7-27所示。选择防抖的程度，一般设置为【推荐】即可，然后点击✓按钮确认，如图7-28所示。

图 7-27

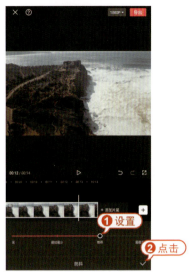
图 7-28

2. 降噪

要使用【降噪】功能，首先选中一段视频素材，点击界面下方的【降噪】按钮，如图7-29所示。将界面右下角的【降噪开关】打开，然后点击✓按钮确认，如图7-30所示。

图 7-29

图 7-30

7.2 变速、定格和倒转视频

控制时间线能够对视频产生时间变慢或变快、定格时间或时间倒流等效果，这需要运用剪映中三个控制时速的工具。

7.2.1 常规变速和曲线变速

在制作短视频时，经常需要对素材片段进行一些变速处理，例如，当录制一些运动中的景物时，如果运动速度过快，那么通过肉眼是无法清楚地观察到每一个细节的。此时可以使用【变速】功能降低画面中景物的运动速度，形成慢动作效果。而对于一些变化太过缓慢，或者比较单调、乏味的画面，则可以通过【变速】功能适当提高速度，形成快动作效果。

剪映中提供了常规变速和曲线变速两种变速功能，使用户能够自由控制视频中的时间速度变化。

01 在剪映中导入一个视频素材，选中该素材后点击【变速】按钮，如图7-31所示。
02 在该界面中点击【常规变速】按钮，如图7-32所示。

 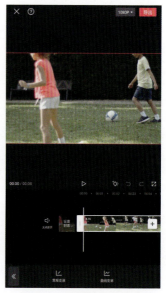

图 7-31　　　　　　　　　　　图 7-32

03　【常规变速】是对所选的视频进行统一调速，进入调速界面，拖动滑块至【2X】，表示2倍快动作，然后点击✓按钮确认，如图7-33所示。
04　如果选择【曲线变速】，则可以直接使用预设好的速度为视频中的不同部分添加慢动作或者快动作效果。但大多数情况下，都需要使用【自定】选项，根据视频进行手动设置。用户可点击【曲线变速】按钮，进入调速界面，点击【自定】按钮，【自定】按钮区域变为红色后，再次点击浮现的【点击编辑】文字，即可进入编辑界面，如图7-34所示。

第7章 短视频剪辑轻松进阶

图 7-33　　　　　　　　图 7-34

05 曲线上的锚点可以上下左右拉动，在空白曲线上可以点击【添加点】按钮添加锚点，如图7-35所示。向下拖动锚点，可形成慢动作效果；适当向上移动锚点，可形成快动作效果。选中锚点后点击【删除点】按钮可以删除锚点，如图7-36所示。最后点击✓按钮确认并导出变速后的视频。

图 7-35　　　　　　　　图 7-36

7.2.2 制作定格效果

使用【定格】功能可以将一段动态视频中的某个画面凝固下来,从而起到突出某个瞬间的效果。此外,如果定格的时间点和音乐节拍相匹配,也能使视频具有节奏感。

01 在剪映中导入一个视频素材,调整时间轴至5秒后10f处,选中素材后点击【定格】按钮,如图7-37所示。

02 此时即可自动分割出所选的定格画面,该视频片段保持3秒,如图7-38所示。

图 7-37

图 7-38

03 点击 按钮返回编辑界面,然后点击【音效】按钮,如图7-39所示。
04 在音效界面中选择【机械】音效选项卡,选择【拍照声1】选项,点击【使用】按钮,如图7-40所示。
05 将拍照音轨调整到合适位置,如图7-41所示。
06 返回编辑界面,然后点击【特效】按钮,如图7-42所示。

第7章 短视频剪辑轻松进阶

图 7-39

图 7-40

图 7-41

图 7-42

187

07 点击【画面特效】按钮,如图7-43所示。
08 选择【基础】|【变清晰】特效,点击并调整参数,如图7-44所示。

图 7-43　　　　　　　　图 7-44

09 返回编辑界面,调整特效的持续时间,将其缩短到与音效的时长基本一致,如图7-45所示。
10 点击【导出】按钮导出视频,即可在手机相册中查看该视频,如图7-46所示。

图 7-45　　　　　　　　图 7-46

7.2.3 制作倒放视频效果

【倒放】功能可以让视频从后往前播放。当视频记录随时间发生变化的画面时,如花开花落、覆水难收等场景,应用此功能可以营造出一种时光倒流的视觉效果。

例如,在剪映中选中一个倒牛奶的视频,点击【倒放】按钮,如图7-47所示。等倒放处理完毕后,点击【播放】按钮,即可播放牛奶从杯子里倒流入瓶子里的效果,如图7-48所示。

图 7-47

图 7-48

7.3 使用画中画和蒙版

通过【画中画】功能可以让一个视频画面中出现多个不同的画面,更重要的是,【画中画】功能可以形成多条视频轨道,再结合【蒙版】功能,便能控制视频局部画面的显示效果。

7.3.1 使用【画中画】功能

【画中画】,字面上的意思就是使画面中出现另一个画面,通过【画中画】功能不仅能使两个画面同步播放,还能实现简单的画面合成操作。

手机摄影、短视频和后期 从小白到高手

01 在剪映中导入一个图片素材，如图7-49所示。
02 导入图片后，不选中轨道，然后点击【画中画】按钮，如图7-50所示。

图 7-49　　　　　　　　图 7-50

03 点击【新增画中画】按钮，如图7-51所示。
04 添加一个视频素材，如图7-52所示。

图 7-51　　　　　　　　图 7-52

第7章 短视频剪辑轻松进阶

05 将图片和视频轨道时长调整一致,如图7-53所示。
06 点击【导出】按钮导出视频,即可在手机相册中查看该视频,如图7-54所示。

图 7-53　　　　　　　　　　　图 7-54

7.3.2 添加蒙版

蒙版可以轻松地遮挡或显示部分画面,剪映提供了多种形状的蒙版,如镜面、圆形、星形等。

如果使用【画中画】创建多个视频轨道,结合蒙版功能可以控制画面局部的显示效果。

01 在剪映中导入一个视频素材,点击【画中画】按钮,如图7-55所示。
02 点击【新增画中画】按钮,如图7-56所示。
03 添加一个视频素材,此时有两个视频轨道,将这两个视频轨道的时间长度调整为一致,如图7-57所示。
04 选中下方轨道,点击【蒙版】按钮,如图7-58所示。

手机摄影、短视频和后期**从小白到高手**

图 7-55　　　　　　　　图 7-56

图 7-57　　　　　　　　图 7-58

第7章 短视频剪辑轻松进阶

05 选中【圆形】蒙版，然后在视频上拖曳↕和↔控件来控制圆的位置和大小，拖曳⌄控件来控制圆的羽化效果，点击✓按钮确认，如图7-59所示。

06 点击【导出】按钮导出视频，即可在手机相册中查看该视频，如图7-60所示。

图 7-59　　　　　　　　　图 7-60

> **提示：**
> 　　在剪映中有"层级"的概念，其中主视频轨道为0级，每多一条画中画轨道就会多一个层级。它们之间的覆盖关系是，层级数值大的轨道覆盖层级数值小的轨道，也就是"1级"覆盖"0级"，"2级"覆盖"1级"，以此类推。选中一条画中画视频轨道，点击界面下方的【层级】选项，即可设置该轨道的层级。剪映默认处于下方的视频轨道会覆盖处于上方的视频轨道。由于画中画轨道可以设置层级，因此改变层级即可决定显示哪条轨道上的画面。

7.3.3 实现一键抠图

　　在剪映中，使用【智能抠像】功能可以快速将人物从画面中抠取出来，从而进行替换人物背景等操作。使用【色度抠图】功能可以将【绿幕】或者【蓝幕】下的景物快速抠取出来，以方便进行视频图像的合成。

1. 使用【智能抠像】快速抠出人物

　　【智能抠像】功能的使用方法非常简单，只需选中画面中有人物的视频即可抠出人物，去除背景。

01 导入一段【素材库】中的视频，如图7-61所示。

02 点击【画中画】按钮，如图7-62所示。

图 7-61

图 7-62

03 点击【新增画中画】按钮，如图7-63所示。
04 选中【照片视频】中一段跳舞的视频并单击【添加】按钮，如图7-64所示。

图 7-63

图 7-64

第7章 短视频剪辑轻松进阶

05 选中导入的跳舞视频轨道后,点击【智能抠像】按钮,如图7-65所示。

06 等待片刻,抠像完毕后,调整两条轨道的长度一致,如图7-66所示,然后导出视频。

图 7-65　　　　　　　　图 7-66

2. 使用【色度抠图】快速抠出绿幕素材

使用【色度抠图】功能只需选择需要抠出的颜色,再对颜色的强度和阴影进行调节,即可抠出不需要的颜色。

比如要抠出绿幕背景下的飞机,可以先导入一段天空素材,点击【画中画】界面中的【新增画中画】按钮,如图7-67所示。在【素材库】中选择一个飞机绿幕素材并导入,如图7-68所示。

图 7-67　　　　　　　　图 7-68

195

选中飞机绿幕素材视频轨道后,点击【色度抠图】按钮,如图7-69所示。

此时预览区域会出现一个取色器,拖曳取色器至需要抠出颜色(绿色)的位置,如图7-70所示。

图 7-69　　　　　　　　图 7-70

调整【强度】和【阴影】参数的数值均为100,如图7-71所示,确认后即可消除绿幕背景。

图 7-71

7.4 设置背景画布

在进行视频编辑工作时,若素材画面没有铺满屏幕,则会对视频观感造成影响。在剪映中可以通过【背景】功能来添加纯色画布、模糊画布等,以丰富视频画面效果。

7.4.1 添加纯色画布

要想在不丢失画面内容的情况下使画布被铺满,可以使用工具栏中的【背景】工具添加纯色画布。

第7章 短视频剪辑轻松进阶

01 导入一段横画幅视频,不选中轨道,点击【比例】按钮,如图7-72所示。
02 选中【9:16】比例选项,此时画面上下出现黑边,如图7-73所示。

图 7-72 　　　　　　　　　　　图 7-73

03 不选中轨道,点击【背景】按钮,如图7-74所示。
04 点击【画布颜色】按钮,如图7-75所示。

图 7-74 　　　　　　　　　　　图 7-75

197

05 在【画布颜色】选项栏中选择一种颜色，再点击☑按钮确认，即可为画面铺满纯色画布，如图7-76所示。

06 点击🖌按钮，待预览区域出现吸取器后可吸取任意颜色作为画布颜色，如图7-77所示。

图 7-76　　　　　　　　　图 7-77

07 点击🎨按钮，打开调色板，点击选取一种颜色，再点击☑按钮确认，如图7-78所示。

08 此时可以查看背景画布颜色，点击☑按钮确认即可，如图7-79所示。

图 7-78　　　　　　　　　图 7-79

7.4.2 选择画布样式

在剪映中，用户除了可以为素材设置纯色画布，还可以应用画布样式营造个性化视频效果。

01 在【背景】界面中点击【画布样式】按钮，如图7-80所示。
02 在【画布样式】选项中点击一种样式，点击✓按钮确认，如图7-81所示。

图 7-80　　　　　　　　图 7-81

03 点击 按钮，打开相册列表，点击选择所需图片，如图7-82所示。
04 此时以图片为背景作为画布，点击✓按钮确认即可，如图7-83所示。

图 7-82　　　　　　　　图 7-83

> **提示**：
> 如果要取消画布应用效果，在【画布样式】选项栏中点击⊘按钮即可。

7.4.3 设置画布模糊

用户还可以通过设置【画布模糊】来达到增强和丰富画面动感的作用。首先返回【背景】界面，点击【画布模糊】按钮，如图7-84所示，再点击选择不同程度的模糊画布效果，如图7-85所示。

图 7-84　　　　　　　　图 7-85

第 8 章

短视频剪辑案例解析

本章将介绍一些短视频剪辑综合案例,以目前比较流行的视频剪辑手法为基础进行讲解,希望可以帮助用户做出适合自己的爆款短视频。

8.1 制作分屏短视频

在短视频时代，竖屏视频比横屏视频更符合人们的观看习惯，对于一些经常拍摄横屏素材的创作者来说，将横屏转换为竖屏后，屏幕不仅会出现难看的黑边，还不能全面地展现画面的特效和内容。针对这种情况，用户可以尝试将素材进行分屏处理。这种视频形式不仅能摆脱难看的黑边，还能给观众营造震撼的视觉效果。

01 打开剪映，添加一个横屏的视频素材，点击【比例】按钮，如图8-1所示。
02 在比例选项栏中选中【9:16】选项，如图8-2所示。

图 8-1　　　　　　图 8-2

03 选中视频素材，在预览区域通过双指开合将素材画面放大，如图8-3所示。
04 返回上一个界面，不选中素材，点击【滤镜】按钮，如图8-4所示。

图 8-3　　　　　　图 8-4

第8章 短视频剪辑案例解析

05 选择【人像】|【净透】滤镜，调整数值为80，点击✓按钮确认，如图8-5所示。

06 拖曳滤镜素材尾部的白框，调整其长度和视频时长一致，如图8-6所示。

图 8-5

图 8-6

07 返回主界面，不选中素材，点击【特效】按钮，如图8-7所示。

08 点击【画面特效】按钮，如图8-8所示。

图 8-7

图 8-8

09 ▶ 选择【分屏】|【两屏分割】选项,点击【调整参数】文字,如图8-9所示。
10 ▶ 设置分屏参数,然后点击✓按钮确认,如图8-10所示。

图 8-9

图 8-10

11 ▶ 将【两屏分割】特效素材调整至和视频时长一致,点击【导出】按钮导出视频,如图8-11所示。
12 ▶ 在手机相册中播放并查看视频效果,如图8-12所示。

图 8-11

图 8-12

8.2 制作九宫格相册

本案例主要通过蒙版及画中画等功能,实现一张照片在九宫格中配合音乐节拍依次出现的效果。

1. 制作九宫格音乐卡点和局部闪现

首先需要实现照片在九宫格中依次闪现的效果,具体操作步骤如下。

01 打开剪映,导入1张比例为1:1的人物照片,以及1张九宫格图片,将人物图片安排在九宫格图片前,然后点击【比例】按钮,如图8-13所示。
02 在比例选项栏中选中【9:16】选项,如图8-14所示。

图 8-13

图 8-14

03 返回主界面,点击【画中画】按钮,如图8-15所示。
04 点击【新增画中画】按钮,如图8-16所示。

图 8-15

图 8-16

05 导入第二张图片素材,并通过双指开合调整其大小,使其刚好覆盖九宫格,并且周围还留有九宫格的白边,然后点击【蒙版】按钮,如图8-17所示。

06 选择【矩形】蒙版,调整蒙版的大小和位置,使画面中出现左上角格子内的画面。蒙版的"圆角"可以通过拖动左上角的 图标实现,点击 按钮确认,如图8-18所示。

图 8-17　　　　　　图 8-18

07 选中刚处理的画中画素材,点击【复制】按钮,复制出同样的素材,如图8-19所示。

08 选中主视频轨道中的九宫格素材,向右拖动末尾白框,使其覆盖画中画图层,如图8-20所示。

图 8-19　　　　　　图 8-20

第8章 短视频剪辑案例解析

09 选中复制的画中画素材,点击【蒙版】按钮,如图8-21所示。
10 将左上角格子画面拖到其右侧格子中即可。这样就实现了左侧格子画面消失,另一个格子画面出现的"闪现"效果,点击✓按钮确认,如图8-22所示。

图 8-21　　　　　　　图 8-22

11 接下来只需重复以上操作:复制画中画,点击【蒙版】按钮,拖动蒙版到下一个需要显示画面的格子,直到9个格子都出现过画面为止,如图8-23所示。
12 该视频中九宫格出现画面的顺序如图8-24所示。

图 8-23　　　　　　　图 8-24

13 返回主界面,点击【音频】按钮,如图8-25所示。
14 点击【音乐】按钮,如图8-26所示。

图 8-25

图 8-26

15 点击【卡点】图标,如图8-27所示。
16 选中一首歌,点击【使用】按钮,如图8-28所示。

图 8-27

图 8-28

第8章 短视频剪辑案例解析

17 选中音乐素材,点击【踩点】按钮,如图8-29所示。
18 打开【自动踩点】开关,选择【踩节拍I】选项,然后根据九宫格的局部显示手动添加或删除节拍点,点击✓按钮确认,如图8-30所示。

 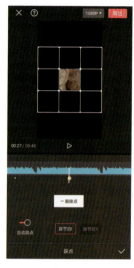

　　　　图 8-29　　　　　　　　图 8-30

19 查看节拍点和每个局部格显示时机是否相符,如图8-31所示。
20 返回主界面,根据音乐节拍点,将每一段画中画片段与节拍点对齐,从而实现"音乐闪现卡点"效果,如图8-32所示。

　　　　图 8-31　　　　　　　　图 8-32

209

2. 制作照片局部在九宫格内增加效果

这部分所要实现的效果：第1部分中最后显示的格子画面不再消失，并且跟随音乐节奏，其他格子的画面依次出现，最终在九宫格中拼成一张完整的照片。具体操作步骤如下。

01 选中已经制作好的最后一个画中画片段，点击【复制】按钮，如图8-33所示。

02 将复制后的片段与下一个节拍点对齐，如图8-34所示。

图 8-33　　　　　　图 8-34

03 将刚刚复制得到的片段再复制一次，然后按住该片段将其拖到下一个视频轨道上，并与上一个轨道中的视频片段对齐，选中该片段，点击【蒙版】按钮，如图8-35所示。

04 将蒙版拖到右侧的格子上，使右侧格子出现画面，并且中间格子的画面依然存在，如图8-36所示。

图 8-35　　　　　　图 8-36

第8章 短视频剪辑案例解析

> **提示：**
> 之所以会出现如图 8-36 所示效果，是因为第一次复制的片段保证了中间格子的画面不会消失，第二次复制的片段在调整蒙版位置后，使另一个格子的画面出现。并且，这两个片段在两个视频轨道上是完全对齐的，所以两个格子的画面就会同时出现。

05 将第一层画中画轨道的画面拖到下一个节拍点处，如图8-37所示。

06 将第二层画中画轨道的视频复制一次，并对齐下一个节拍点，如图8-38所示。

图 8-37　　　　　　　　图 8-38

07 将复制得到的片段再复制一次，长按并移到下一层视频轨道中，使其与上一轨道片段对齐，然后点击【蒙版】按钮，如图8-39所示。

08 将蒙版调整到下一个格子中，如图8-40所示。

图 8-39　　　　　　　　图 8-40

提示：

由于剪映中画中画轨道的数量有限制，因此不能使用该方法将9个格子的画面都依次出现。如果想实现9个格子依次出现的效果，可以将已经制作好的6个格子依次出现的视频导出后，再导入剪映，可以继续添加画中画轨道，按照上面的方法，使其余3个格子的画面也依次出现在九宫格中。

09 按照相似的方法，继续让第4~6个格子的画面依次出现即可，如图8-41所示。

10 返回主界面，查看各个轨道布局效果，如图8-42所示。

图 8-41　　　　　　　　　　　　图 8-42

3. 制作完整图片显示在九宫格内的效果

这部分所要实现的效果：在下方两排九宫格的画面都显示之后，让整张照片完整地显示在九宫格内。具体操作步骤如下。

01 选中其中一个轨道的视频片段并点击【复制】按钮，如图8-43所示。

02 选中复制的视频片段，然后点击【蒙版】按钮，如图8-44所示。

第8章 短视频剪辑案例解析

图 8-43

图 8-44

03 放大蒙版的范围，显示整张照片并使其覆盖九宫格，注意四周要留有九宫格的白色边框，然后点击✓按钮确认，如图8-45所示。

04 点击【混合模式】按钮，如图8-46所示。

图 8-45

图 8-46

213

05 将【混合模式】设置为【滤色】，此时九宫格的内部格子就显示出来了，然后点击✓按钮确认，如图8-47所示。

06 将该视频片段与下一个节拍点对齐，同时将主轨道中的九宫格素材的末尾也与之对齐，如图8-48所示。

图 8-47　　　　　　　　　图 8-48

07 选中背景音乐，将其末尾与主轨道素材的末尾对齐，如图8-49所示。

08 此时视频内容基本制作完成，轨道如图8-50所示。

图 8-49　　　　　　　　　图 8-50

第8章 短视频剪辑案例解析

4. 添加转场等效果

最后为视频添加合适的转场、动画、特效等,让画面效果更丰富。具体操作步骤如下。

01 在第一张照片素材与九宫格素材之间添加【运镜转场】|【向左】效果,如图8-51所示。

02 选中第一张照片素材,点击【动画】按钮,如图8-52所示。

图 8-51

图 8-52

03 点击【入场动画】按钮,如图8-53所示。

04 选择【渐显】动画,设置动画时长,如图8-54所示。

图 8-53

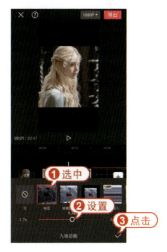
图 8-54

215

05 在人物图片与九宫格转换节点的节拍点处点击【特效】按钮,如图8-55所示。

06 点击【画面特效】按钮,如图8-56所示。

图 8-55

图 8-56

07 选择【动感】|【心跳】特效,设置其速度,如图8-57所示。

08 在第30秒的节拍点处添加【光斑飘落】特效,如图8-58所示。

图 8-57

图 8-58

第8章 短视频剪辑案例解析

09 ▶ 将【光斑飘落】特效的轨道拉长至显示全部照片的节拍点处,如图8-59所示。
10 ▶ 选中最后一个画中画素材,点击【动画】按钮,如图8-60所示。

图 8-59

图 8-60

11 ▶ 点击【出场动画】按钮,如图8-61所示。
12 ▶ 选择并设置【放大】动画,最后导出视频,如图8-62所示。

图 8-61

图 8-62

8.3 制作唯美古风MV

使用蒙版和歌词识别功能可以制作古风歌曲的唯美MV，适当地添加多种特效让MV更加赏心悦目，可带给观众视听享受。

1. 添加背景、音乐和图片素材

首先可以添加一个白场素材(剪映自带)当背景图案，并在歌曲库中寻找合适的古风歌曲当作背景音乐。添加图片素材后，对背景音乐进行踩点设置。具体操作步骤如下。

`01` 打开剪映，单击【开始创作】按钮进入素材添加界面，选择剪映【素材库】的白场素材，点击【添加】按钮，如图8-63所示。

`02` 选中白场素材，点击【滤镜】按钮，如图8-64所示。

图 8-63　　　　　　　　　　　图 8-64

`03` 选择【黑白】|【牛皮纸】滤镜，点击✓按钮确认，如图8-65所示。
`04` 在音乐库中搜索歌曲，单击【使用】按钮，如图8-66所示。
`05` 选择音乐素材，点击【踩点】按钮，如图8-67所示。
`06` 打开【自动踩点】，点击【踩节拍I】按钮，自动生成8个节拍点，如图8-68所示。

第8章 短视频剪辑案例解析

图 8-65

图 8-66

图 8-67

图 8-68

07 删除第2、4、6、8这4个节拍点,保留剩下的4个节拍点,然后在轨道区域调整白场素材的时长和音乐素材的时长一致,如图8-69所示。

08 将时间轴拉至开头,不选中素材,点击【画中画】按钮,如图8-70所示。

图 8-69　　　　　　图 8-70

09 点击【新增画中画】按钮,如图8-71所示。

10 选择一张图片并导入轨道,将图像素材尾部和第2个节拍点对齐,如图8-72所示。

图 8-71　　　　　　图 8-72

第8章 短视频剪辑案例解析

11 使用上面的方法，依次添加3张图片到同一轨道中，并根据节拍点调整素材长度，如图8-73所示。

图 8-73

2. 设置蒙版效果

将图片素材转换为蒙版，控制视频中显示照片的范围和效果。具体操作步骤如下。

01 选择第1个图片素材，点击【蒙版】按钮，如图8-74所示。
02 选择【矩形】蒙版，调整蒙版的位置、大小和边缘羽化，点击✓按钮确认，如图8-75所示。

图 8-74　　　　　图 8-75

03 选择第2个图片素材,点击【蒙版】按钮,选择【圆形】蒙版,调整蒙版的位置、大小和边缘羽化,如图8-76所示。

04 在选中第2个图片素材的状态下,将图像拉至画面左侧,如图8-77所示。

图 8-76　　　　　　　　图 8-77

05 选择第3个图片素材,点击【蒙版】按钮,选择【圆形】蒙版,调整蒙版的位置、大小和边缘羽化,如图8-78所示。

06 在选中第3个图片素材的状态下,将图像拉至画面右侧,如图8-79所示。

图 8-78　　　　　　　　图 8-79

第8章 短视频剪辑案例解析

07 选择第4个图片素材，点击【蒙版】按钮，选择【矩形】蒙版，调整蒙版的位置、大小和边缘羽化，如图8-80所示。

08 在选中第4个图片素材的状态下，调整图像位置，如图8-81所示。

图 8-80　　　　　　　图 8-81

09 返回初级界面，将时间轴定位于开头，点击【贴纸】按钮，如图8-82所示。

10 点击【添加贴纸】按钮，如图8-83所示。

图 8-82　　　　　　　图 8-83

11 选择一款花的贴纸,调整其大小和位置,如图8-84所示。
12 返回上一级界面,拖动贴纸素材尾部,调整时长至与第2个节拍点对齐,如图8-85所示。

图 8-84　　　　　　图 8-85

13 将时间轴定位于第2个图片素材开头,点击【添加贴纸】按钮,如图8-86所示。
14 选择一款蝴蝶的贴纸,调整其大小和位置,如图8-87所示。

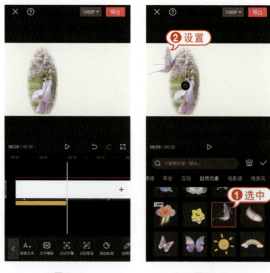

图 8-86　　　　　　图 8-87

第8章 短视频剪辑案例解析

15 拖动贴纸素材尾部,调整时长至与第3个节拍点对齐,如图8-88所示。
16 将时间轴定位于第3个图片素材开头,点击【添加贴纸】按钮,如图8-89所示。

图 8-88　　　　　　图 8-89

17 使用相同的方法添加贴纸,并调整时长至与第4个节拍点对齐,如图8-90所示。
18 使用相同的方法添加第4个贴纸,并调整时长至与图片素材一致,如图8-91所示。

图 8-90　　　　　　图 8-91

3. 添加歌词字幕

使用文本中的【识别歌词】功能，可以识别中文歌曲的歌词，并自动生成字幕，对字幕进行检查、修改和修饰后即可完成添加歌词字幕的制作。具体操作步骤如下。

01 返回初级界面，点击【文字】按钮，如图8-92所示。

02 点击【识别歌词】按钮，如图8-93所示。

图 8-92　　　　　图 8-93

03 在弹出的对话框中点击【开始识别】按钮，如图8-94所示。

04 识别完毕后在轨道中生成多段文字素材，并自动匹配相应的时间点，如图8-95所示。

图 8-94　　　　　图 8-95

第8章 短视频剪辑案例解析

05 选择第1段文字素材,点击【编辑】按钮,如图8-96所示。
06 选择【字体】|【书法】|【毛笔体】字体,如图8-97所示。

图 8-96　　　　　　图 8-97

07 在【样式】选项里选择一种描边样式,设置【字号】为7,如图8-98所示。
08 设置【样式】|【排列】|【字间距】为4,如图8-99所示。

图 8-98　　　　　　图 8-99

手机摄影、短视频和后期从小白到高手

09 选择【动画】|【入场动画】|【卡拉OK】选项,将动画时长拉至最大,点击☑按钮确认,如图8-100所示。

10 使用相同的方法,为后续的文字素材设置入场动画,如图8-101所示。

图 8-100

图 8-101

11 返回初级界面,将时间轴拉至开头,点击【特效】按钮,如图8-102所示。

12 点击【画面特效】按钮,如图8-103所示。

图 8-102

图 8-103

13 选择【自然】|【花瓣飞扬】特效，设置其速度和不透明度属性，点击✓按钮确认，如图8-104所示。
14 调整该特效素材的时长和视频一致，如图8-105所示。

图 8-104　　　　　　　图 8-105

15 完成所有操作后，点击【导出】按钮导出视频，如图8-106所示。
16 在手机相册中播放并查看MV效果，如图8-107所示。

图 8-106　　　　　　　图 8-107

8.4 制作季节更迭视频

使用关键帧和智能抠像功能可以制作出季节变化的视频，在短短几秒内可以让视频中的人物领略不同的季节风景，让人身临其境。

01 打开剪映，导入一个视频素材，选中视频轨道，点击◇按钮添加关键帧，再点击【滤镜】按钮，如图8-108所示。

02 选择【黑白】|【默片】滤镜，点击✓按钮确认，如图8-109所示。

图 8-108　　　　　　图 8-109

03 拖曳时间轴至2秒处，添加关键帧，如图8-110所示。

04 拖曳时间轴至4秒处，添加关键帧，点击【滤镜】按钮，如图8-111所示。

图 8-110　　　　　　图 8-111

05 将原有滤镜数值调为0，点击✓按钮确认，如图8-112所示。
06 在视频素材末尾处点击+按钮，添加同样的一段视频，如图8-113所示。

图 8-112　　　　　　　　图 8-113

07 选中第2段视频素材，点击【切画中画】按钮，如图8-114所示。
08 调整画中画轨道的视频素材位置，对齐原视频素材，然后点击【智能抠像】按钮，如图8-115所示。

图 8-114　　　　　　　　图 8-115

手机摄影、短视频和后期 从小白到高手

09 选中第1段视频素材,点击【调节】按钮,如图8-116所示。
10 选择【亮度】选项,设置参数为18,如图8-117所示。

图 8-116　　　　　　　图 8-117

11 选择【对比度】选项,设置参数为-18,如图8-118所示。
12 选择【光感】选项,设置参数为15,如图8-119所示。

图 8-118　　　　　　　图 8-119

第8章 短视频剪辑案例解析

13 选择【色温】选项,设置参数为25,点击☑按钮确认,如图8-120所示。
14 返回初级界面,点击【特效】按钮,如图8-121所示。

图 8-120　　　　　　　图 8-121

15 点击【画面特效】按钮,如图8-122所示。
16 选择【自然】|【大雪】特效,调整参数后点击☑按钮确认,如图8-123所示。

图 8-122　　　　　　　图 8-123

233

17 返回初始界面，依次点击【音频】|【音乐】按钮，打开音乐库，如图8-124所示。

18 选择一首歌曲，点击右侧的【使用】按钮，如图8-125所示。

图 8-124　　　　　　　　图 8-125

19 调整音乐素材的时长和视频的时长一致，单击【导出】按钮导出视频，如图8-126所示。

20 在手机相册中播放并查看视频效果，如图8-127所示。

图 8-126　　　　　　　　图 8-127